🍒 Easy Colored Pencil 🍒

아기자기 귀여운

색연필

일러스트

Easy Colored Pencil

서여진 지음

미디어샘

PROLOGUE

 따뜻하고 귀여운 색연필 그림을 그려보세요!

누구나 어릴 적부터 가장 많이 접했던 그림 도구 중 하나가 바로 색연필 아닐까요.
우리에게 친근한 화구로 내 주변의 것들을 쉽고 재미있게 그릴 수 있다면 참 좋겠지요.

그림이 어렵다고요'? 마음처럼 잘 그려지지 않는다고요?
처음부터 잘 그려야겠다는 생각은 그림을 더 어렵게 만든답니다.
그림 그리기가 어렵게 느껴진다면 주변에 있는 사물을 그려보는 것부터 시작해보세요.
책상 위의 물건들, 가방 속 물건들, 오늘 내가 먹은 음식 등 매일 매일 접하는 일상적인 것
에서부터 시작한다면 그림 그리기가 한층 더 쉽게 느껴질 거예요.
또 나만의 그림들로 여러 가지 소품을 꾸며보는 것도 재미있는 놀이가 되지 않을까요?

 이 책은 간단한 순서로 사물을 그리는 방법뿐아니라
그림을 예쁘게 그릴 수 있는 팁, 그림을 이용한 소품 꾸미기까지
누구나 재미있게 따라할 수 있도록 구성되어 있습니다.

자~ 스케치북과 색연필 준비되셨나요?
한 장 한 장 페이지를 넘겨가며 따뜻하고 귀여운 그림들을 저와 함께 그려봅시다.

패턴 카드

카드지 앞면을 칼로 오리고
카드 안쪽에 패턴일러스트를 그려주면
입체감이 돋보이는 패턴 카드를 만들 수 있어요.

만드는 법 p.121

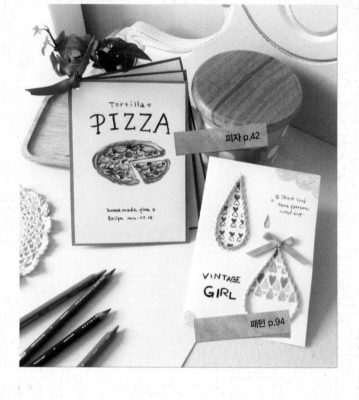

피자 p.42

패턴 p.94

{ V a r i a t i o n I t e m }

색연필 일러스트를 활용해 다이어리와
예쁜 카드, 책갈피, 스티커, 네임택, 명함 등
다양한 소품들을 만들 수 있습니다.
나에게 필요한 아이템을 찾아보세요.

레시피 카드

요리 재료를 그리고 펀치로 구멍을 뚫어
리본으로 묶어주면 나만의 레시피 카드 완성!

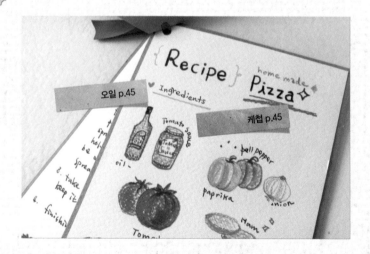

오일 p.45

케첩 p.45

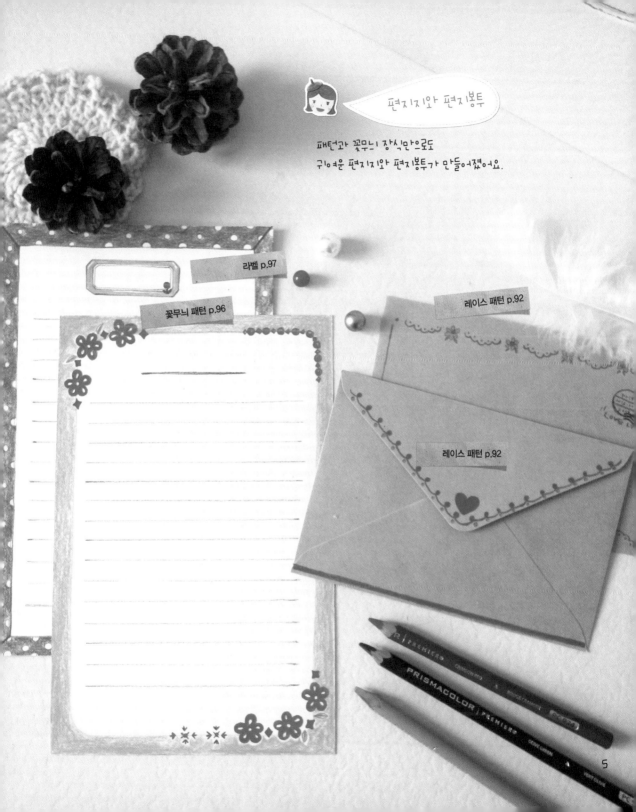

편지지와 편지봉투

패턴과 꽃무늬 장식만으로도
귀여운 편지지와 편지봉투가 만들어졌어요.

라벨 p.97

꽃무늬 패턴 p.96

레이스 패턴 p.92

레이스 패턴 p.92

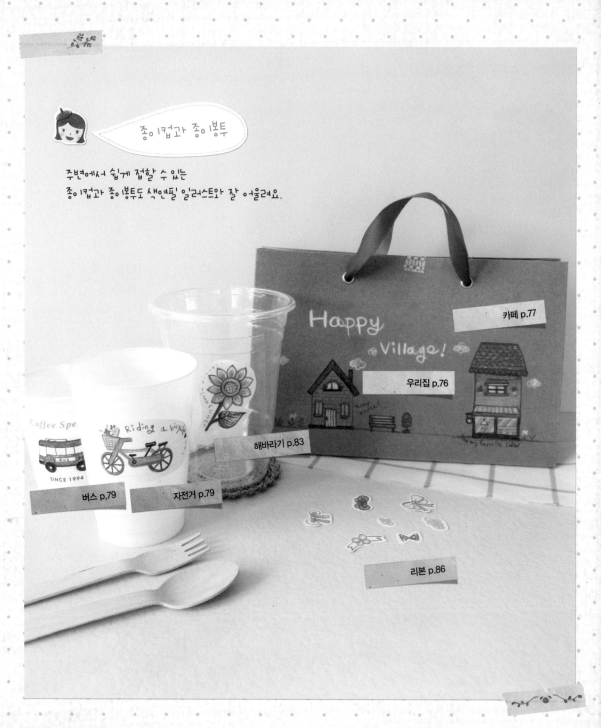

종이컵과 종이봉투

주변에서 쉽게 접할 수 있는
종이컵과 종이봉투도 색연필 일러스트와 잘 어울려요.

카페 p.77

우리집 p.76

해바라기 p.83

버스 p.79

자전거 p.79

리본 p.86

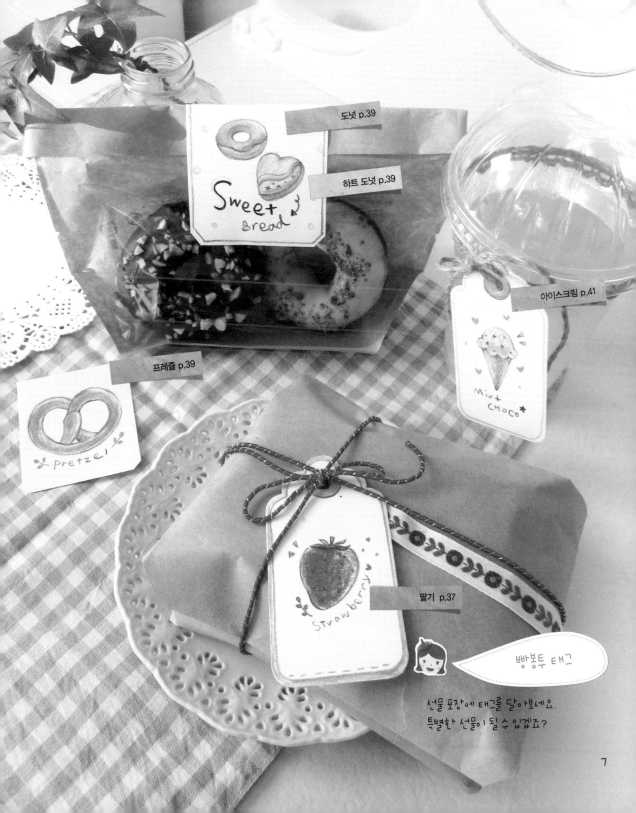

도넛 p.39

하트 도넛 p.39

Sweet Bread

아이스크림 p.41

Mint CHOCo

프레즐 p.39

pretzel

딸기 p.37

Strawberry

빵봉투 태그

선물 포장에 태그를 달아보세요.
특별한 선물이 될 수 있겠죠?

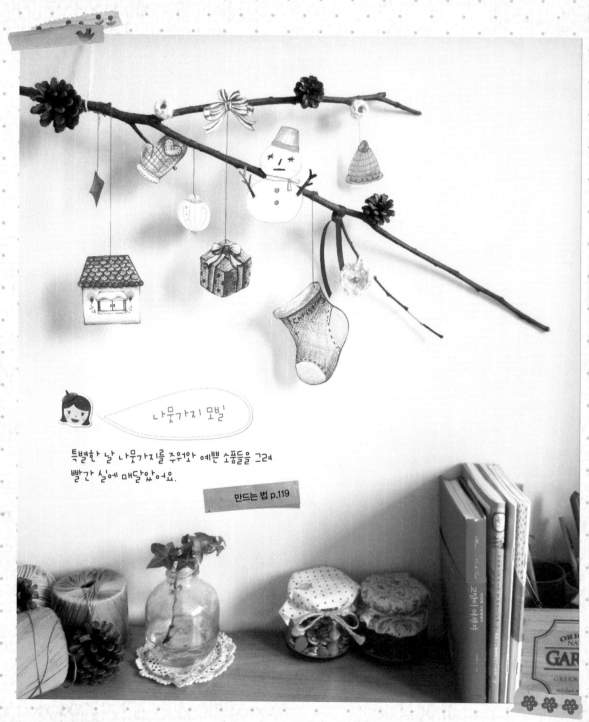

나뭇가지 모빌

특별한 날 나뭇가지를 주워와 예쁜 소품들을 그려
빨간 실에 매달았어요.

만드는 법 p.119

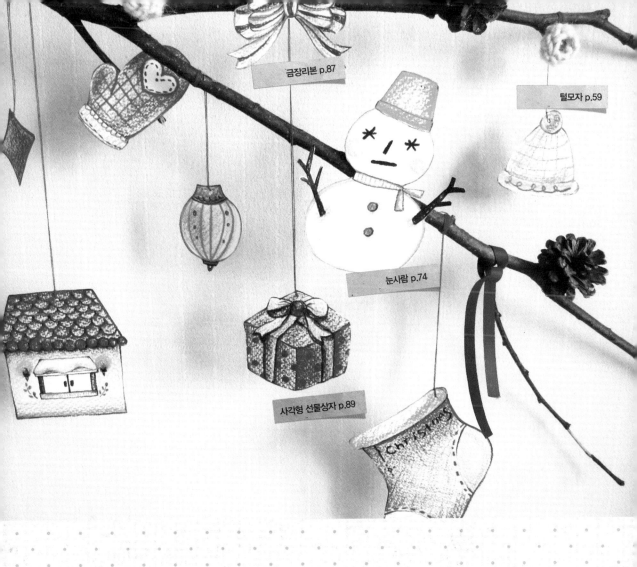

금장리본 p.87

털모자 p.59

눈사람 p.74

사각형 선물상자 p.89

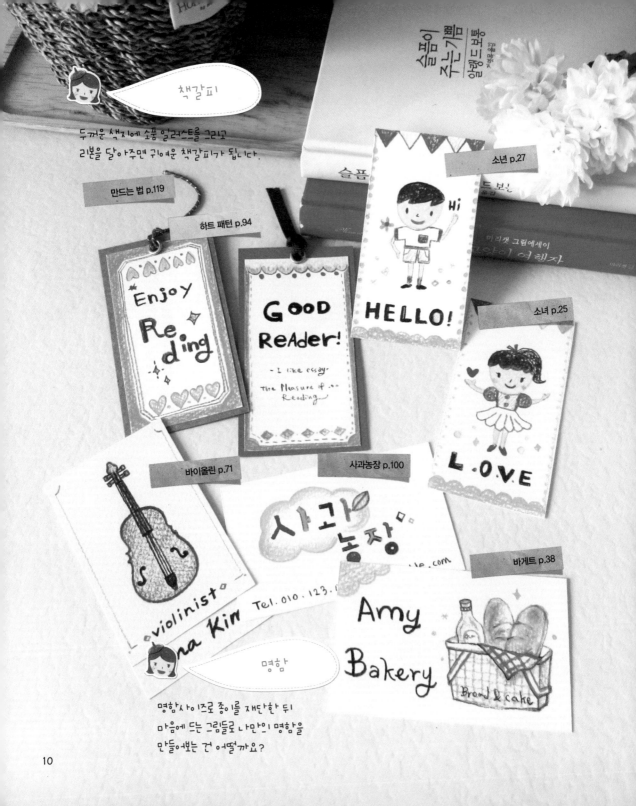

책갈피

두꺼운 색지에 소품 일러스트를 그리고
리본을 달아주면 귀여운 책갈피가 됩니다.

만드는 법 p.119

하트 패턴 p.94

소년 p.27

소녀 p.25

바이올린 p.71

사과농장 p.100

바게트 p.38

Enjoy Re a d ing

GOOD ReAdeR!

- I like essay.
The Pleasure of ...
Reading

Hi

HELLO!

L.O.V.E

사과농장

violinist

na Kim Tel. 010. 123.

명함

Amy Bakery

Bread & cake

명함사이즈로 종이를 재단한 뒤
마음에 드는 그림들로 나만의 명함을
만들어보는 건 어떨까요?

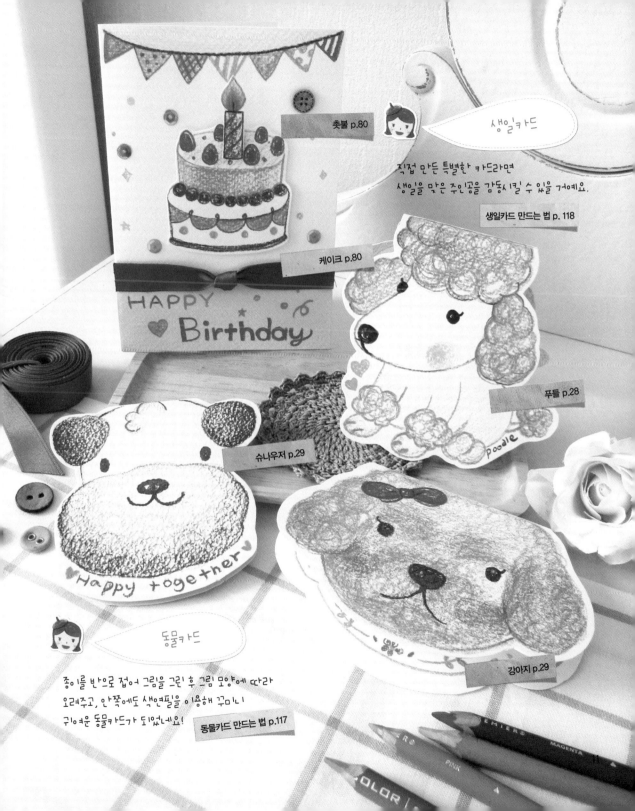

촛불 p.80

생일카드

직접 만든 특별한 카드라면
생일을 맞은 주인공을 감동시킬 수 있을 거예요.

생일카드 만드는 법 p. 118

케이크 p.80

HAPPY
♥ Birthday

푸들 p.28

슈나우저 p.29

♥Happy together♥

강아지 p.29

동물카드

종이를 반으로 접어 그림을 그린 후 그림 모양에 따라
오려주고, 안쪽에도 색연필을 이용해 꾸미니
귀여운 동물카드가 되었네요!

동물카드 만드는 법 p.117

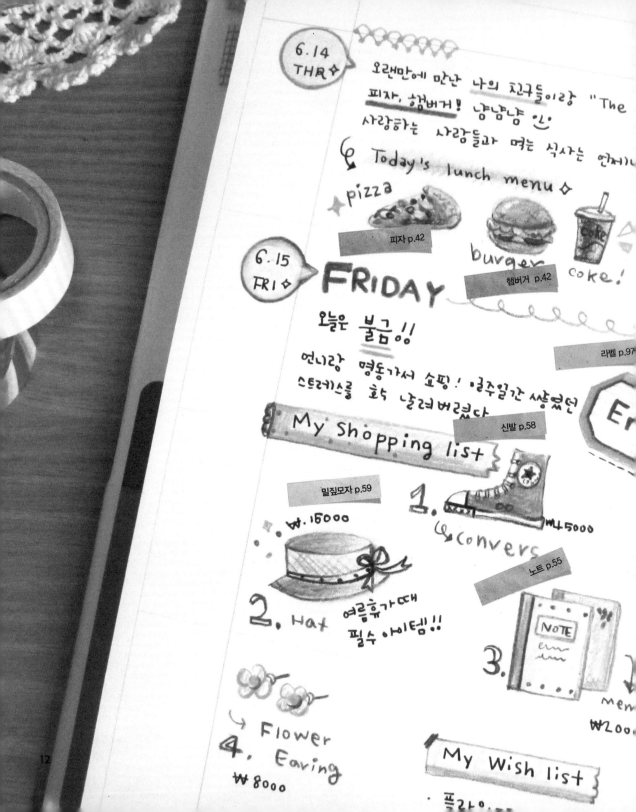

6.14 THR◇

오랜만에 만난 나의 친구들이랑 "The
피자, 햄버거! 냠냠냠 인
사랑하는 사람들과 먹는 식사는 언제나

♀ Today's lunch menu ◇

★ pizza

피자 p.42

burger

햄버거 p.42

coke!

6.15 FRI◇ **FRIDAY**

오늘은 불금!!

라벨 p.97

언니랑 명동가서 쇼핑! 몇주일간 쌓였던
스트레스를 확 날려버렸다

신발 p.58

Er

■ My shopping list

밀짚모자 p.59

₩.15000

1. ₩45000

♀convers

노트 p.55

NOTE

2. Hat 여름휴가때
필수 아이템!!

3.

mem
₩200

Flower
4. Earing
₩8000

My Wish list

· 플라이

 다이어리 꾸미기

같은 다이어리라도 어떻게 꾸미느냐에 따라
특별해질 수 있답니다. 색연필로 그린
일러스트가 들어가면 더 풍성해질 거예요.

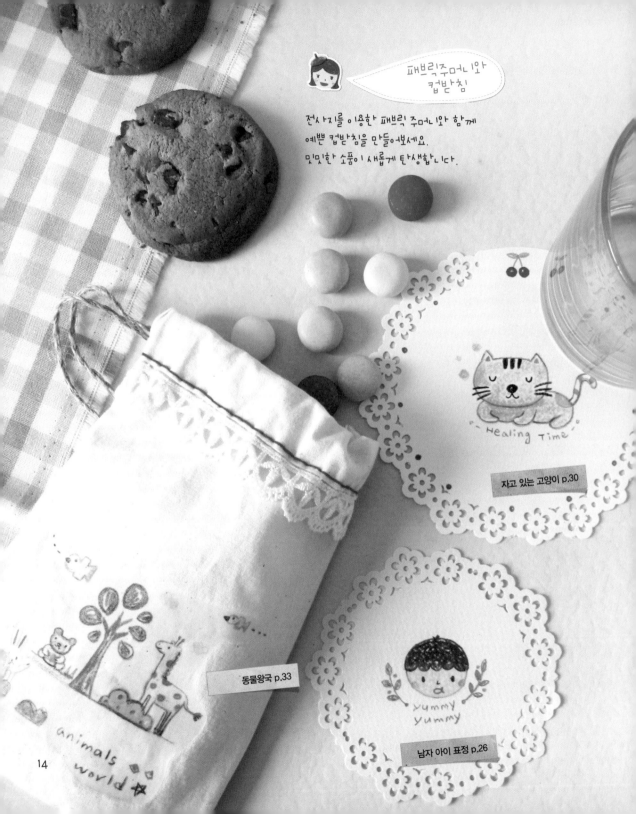

패브릭주머니와
컵받침

전사지를 이용한 패브릭 주머니와 함께
예쁜 컵받침을 만들어보세요.
밋밋한 소품이 새롭게 탄생합니다.

~ Healing Time ~

자고 있는 고양이 p.30

동물왕국 p.33

animals world ★

yummy
yummy

남자 아이 표정 p.26

14

 색연필 캘린더

테마별로 일러스트를 모아 캘린더 그림으로 활용했어요.
아기자기한 캘린더가 되었습니다.

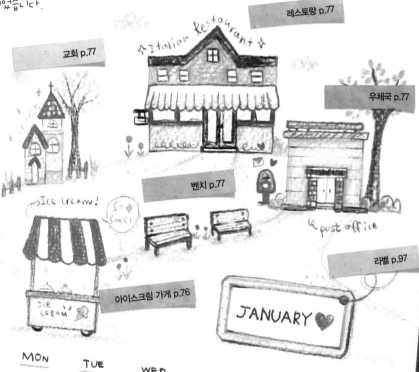

레스토랑 p.77

교회 p.77

우체국 p.77

벤치 p.77

아이스크림 가게 p.76

라벨 p.97

JANUARY ♥

MON	TUE	WED	THU	FRI	SAT	SUN
	1	2	3	4	5	6
7	8	9	10	11	12	13
14	15	16	17	18	19	20
21	22	23	24	25	26	27
28	29	30	31			

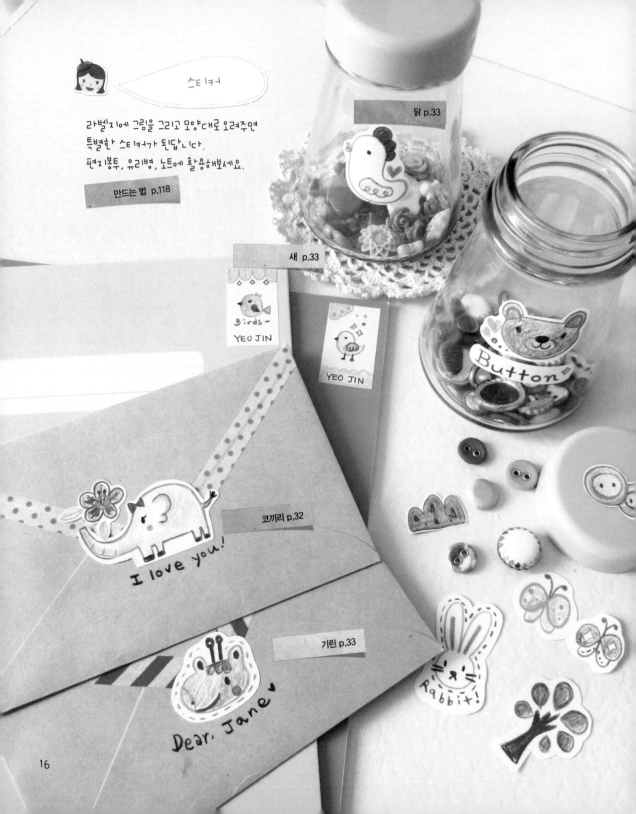

스티커

라벨지에 그림을 그리고 모양대로 오려주면
특별한 스티커가 된답니다.
편지봉투, 유리병, 노트에 활용해보세요.

만드는 법 p.118

닭 p.33

새 p.33

Birds-
YEO JIN

YEO JIN

Button

코끼리 p.32

I love you!

기린 p.33

Dear. Jane

Rabbit!

16

주근깨 소녀 p.26

I wanna be a painter!

티셔츠

내가 그린 그림을 스캔하여 전사지에
프린팅한 나만의 티셔츠 완성!

만드는 법 p.116

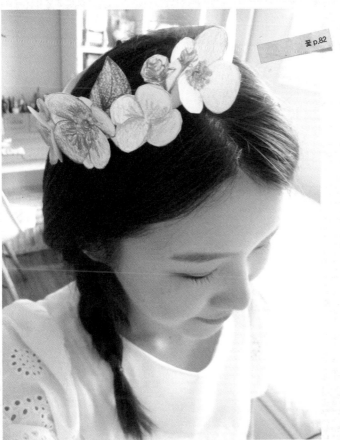

꽃 p.82

화관

여러가지 꽃과 잎사귀를 그려
가위로 오린 뒤 이어붙였더니
예쁜 화관이 되었네요.

만드는 법 p.117

Part 02

색연필 라이브러리

 색연필을 소개합니다

처음 그림을 그릴 때 도구의 종류는 크게 상관이 없습니다. 어떤 그림을 어떻게 표현하느냐
가 더 중요하지요. 또 얼마나 재미있게 그리느냐가 중요합니다. 색연필은 종류마다 특성
이 다르니 개인의 기호에 알맞은 것으로 사용하세요.

색상이 많다고, 비싼 재료라고 해서 다 좋은 것은 아니에요. 최소의 색상으로, 가지고 있는
색연필을 꺼내 그림 그리기를 시작해보세요. 점차 그림이 늘고 재미있어지면 색상을 늘려
가는 것도 좋아요. 여기에서는 크게 두 종류의 색연필만 소개할게요.

[sanford 프리즈마 컬러]

색감이 선명하고 진하며 부드럽게 그려집니다. ↪ prisma color

[파버카스텔]

색연필 심이 견고하며 밀착력이 좋고 색이 자연스럽게 표현됩니다. ↪ Faber Castell

{ 색연필 사용 TIP 공개! }

1. 선 굵기를 조절해보자

1 색연필 심을 이용해보세요

심을 아주 가늘게 깎으면 정교한 선을 그리기에 좋습니다.
작고 디테일한 부분을 그려줄 때나 외곽선을 정리해줄 때는 심을 가늘게 깎아보세요.

두꺼운 심으로는 정교한 부분을 표현하기가 어렵지요.

뾰족한 심

뭉툭한 심

뭉뚝한 심은 굵은 선을 만들어주기 때문에 색을 칠해준다든가,
처음 형태를 연하게 잡아줄 때가 적절합니다.

② 색연필을 기울여 조절하세요
그림을 그리다보면 심이 어느 부분은 뾰족해지고 어느 부분은 뭉뚝해집니다.
하나의 색연필로 그림을 그릴 때는 색연필을 적절히 돌려 기울기를 달리해보세요.
가는 선, 굵은 선이 모두 표현된답니다.

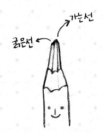
가는선
굵은선

2. 강약을 표현해보자

색연필은 덧칠을 해도 처음 그린 선이 남아 덮이기 때문에,
강도만 달리하면 색연필만의 질감 표현이나 색의 강약을 표현할 수 있습니다.
적절히 강도를 조절하며 그린다면 멋진 그림이 될 거예요!

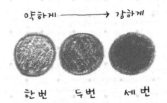
약하게 ──→ 강하게
한 번 두 번 세 번

3. 색연필 심 잘 깎는 법

색연필은 칼로 깎는 것이 가장 좋습니다.
가늘게 깎을 것인지 중간 정도로 깎을 것인지, 목적에 따라 적절히 굵기를 조절할 수
있기 때문이지요. 색연필을 깎을 때는 가루가 손에 묻거나 종이에 날리게 되어, 그림
그릴 때 색이 묻어날 수도 있답니다. 가루가 묻지 않게 주의하세요!

어려워 보이는 일러스트도 따라하다보면 쉽게 그릴 수 있어요. 인물 표정에서부터 음식, 일상 소품에 이르기까지 활용도 높은 일러스트들만 모았어요.

세 번만에 아기자기한 색연필 일러스트가 완성된답니다.

Part **01**

1, 2, 3
색연필 따라하기

GIRLS

여자아이의 다양한 모습과 표정을 따라 그려보세요.

레이스 모양 앞머리 소녀

1 → 2 → 3

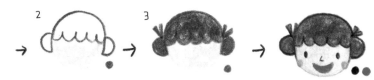

반달 모양의 얼굴 그리기는
모든 얼굴 그리기의
기본입니다.

발랄한 느낌을 주기 위해
앞머리를 레이스모양으로
그려주면 더 귀여운 느낌이 나요.

머리색을 채워준 후 포인트로
리본을 그려주요. 마지막으로 눈코입을
그려주니 귀여운 여자아이가 되었네요.

가르마 소녀

1 → 2 → 3

반달 모양의 얼굴을
먼저 그려주세요.

한쪽으로 가르마를 탄
머리 모양을 따라 그려보세요.

리본 달고, 눈코입과 볼터치로
마무리해주세요. 외곽선을
정리해주면 끝!

★tip! 얼굴색과 머리색을 채울 때는 너무 진하게
색을 다 채워주기보다 손에 강약을 주면서
칠하면 질감이 살아 자연스러워져요.

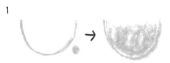

윙크 소녀

1 →

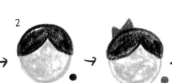

2 →

3

반달 모양의
얼굴 그리기

단정한 느낌의
단발머리를 그려주세요.

깜찍하게 윙크하는 모습이
너무 귀엽죠?

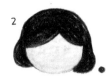
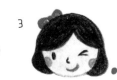

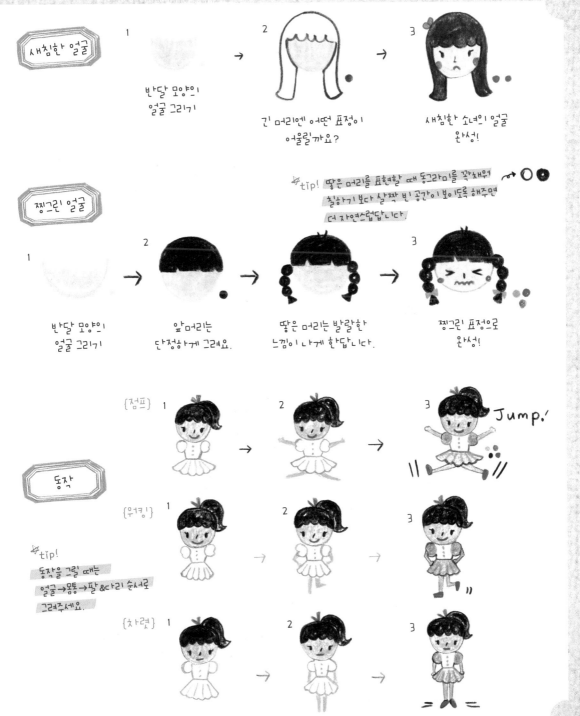

새침한 얼굴
1
반달 모양의
얼굴 그리기

2
긴 머리엔 어떤 표정이
어울릴까요?

3
새침한 소녀의 얼굴
완성!

♥tip! 땋은 머리를 표현할 때 동그라미를 꽉채워 → ○ ●
칠하기 보다 살짝 빈 공간이 보이도록 해주면
더 자연스럽답니다

찡그린 얼굴
1
반달 모양의
얼굴 그리기

2
앞머리는
단정하게 그려요.

땋은 머리는 발랄한
느낌이 나게 한답니다.

3
찡그린 표정으로
완성!

{점프} 1 2 3 Jump!

동작

{워킹} 1 2 3

♥tip!
동작을 그릴 때는
얼굴→몸통→팔&다리 순서로
그려주세요.

{차렷} 1 2 3

FACE

사람들의 다양한 얼굴 표현이 가능해요.

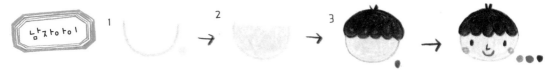

남자아이

1 2 3

반달 모양의
얼굴 그리기

얼굴색을
칠해주세요.

남자 아이의 머리도
여자 아이와 크게 다르지 않아요.
앞머리를 동글동글하게 표현해보세요.

남자아이
표정

1 2 3

쌩끗 웃는 표정

오물오물 음식을 먹는 표정

놀란 표정

성인여자

머리스타일과 긴 콧날,
립스틱을 강조하면
성숙한 여자의 표현이 가능해요.

높게 올려 묶은 머리는
발랄한 느낌을 주지요.

Chu―!

주근깨소녀

arrange!

we are family ♬

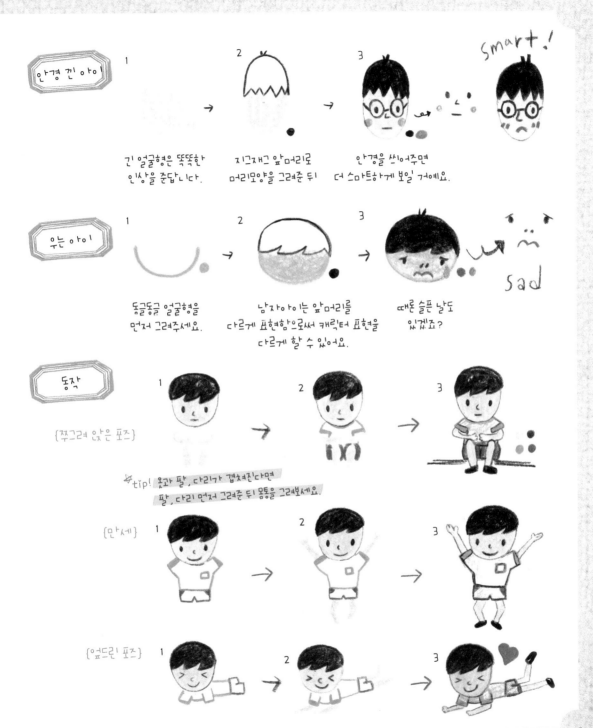

안경 낀 아이

1

긴 얼굴형은 똑똑한
인상을 준답니다.

2

지그재그 앞머리로
머리모양을 그려준 뒤

3

안경을 씌어주면
더 스마트하게 보일 거예요.

smart!

우는 아이

1

동글동글 얼굴형을
먼저 그려주세요.

2

남자아이는 앞머리를
다르게 표현함으로써 캐릭터 표현을
다르게 할 수 있어요.

3

때론 슬픈 날도
있겠죠?

sad

동작

{쭈그려 앉은 포즈}

1 2 3

#tip! 옷과 팔, 다리가 겹쳐진다면
팔, 다리 먼저 그려준 뒤 몸통을 그려보세요.

{만세}

1 2 3

{엎드린 포즈}

1 2 3

DOGS

보고만 있어도 기분이 좋아지는 귀여운 강아지들~
종류별로 표현이 가능해요.

앞을 보고 있는
강아지

1

동그란 얼굴과 쫑긋한 귀를
먼저 그려주세요.

2

정면에서 보면 앞발과 뒷발이
가지런히 보인답니다.

3

꼬리도 그려주세요. 점박이 모양이
이젠한 강아지가 되었네요~

앉아 있는
강아지

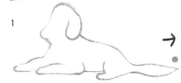
1

선의 강약에
신경쓰면서 그려봅시다.

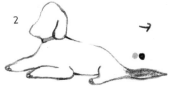
2

목줄과 발톱을 그리고
꼬리에 색을 칠해주세요.

3

마지막으로 눈코입을 그리고
강아지 이름을 써주니
더욱 멋지게 보이네요~

푸들

1

푸들이 얼굴은 주둥이를
길게 표현해주세요.

2

털은 동글동글하게
칠해주세요.

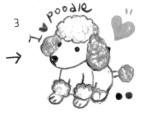
3

눈, 코를 그려주고 외곽선을
잡아주면 깜찍한 푸들 완성!

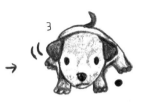

주인을 바라보는 강아지

1

어떤 자세의
강아지라도 시작은
얼굴부터 그려주세요.

2

자세를 최대한 낮추고
주인을 바라보는
강아지 모습이에요~

3

명암을 넣어 색을 칠해주고
눈, 코, 입, 발톱도 그려주세요.

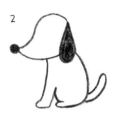

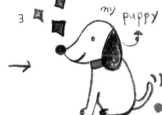

강아지 옆모습

1

강아지의 옆모습을
그릴 때는 뾰족한 입모양에
신경 써주세요.

2

동그란 코를 그려주고,
앞발을 크게, 웅크린 뒷발을
작게 그려주세요.

3

꼬리를 흔드는
귀여운 강아지 옆모습이
완성되었어요.

my puppy

슈나우저

#tip!
얼굴은 크게, 몸통은 작게 그리면
귀여운 느낌을 살릴 수가 있어요.

1

슈나우저는
복슬복슬 입가의 털이
포인트랍니다.

2

몸통과 꼬리를
그려주세요.

3

입가의 복슬복슬한 털은 동글동글하게
칠해줘야 더욱 풍성해보여요.

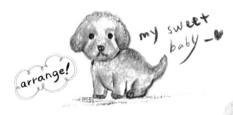

my sweet baby

arrange!

29

CATS

다양한 고양이 표정과 자세를 따라 그려보세요.

세수하는
고양이

1

2

3

얼굴과 몸통이 합쳐지도록
같이 그려줘요.

꼬리를 앞으로 모으고,
앞발로 세수를 하고 있는
고양이예요.

고양이 몸통에 색을 칠해주고,
꼬리에 무늬를 넣어
완성해주세요.

사랑스런
아기 고양이

1

2

3

CHU—

arrange!

얌전히 앉아 있는
아기 고양이를 그려볼게요.

표정은 새초롬하게
그려볼까요?

얼굴과 몸에 색을 채워주고,
꼬리에 줄무늬를 넣었어요.

뒷모습도 그려봐요!

자고 있는
고양이

1

2

3

zzz

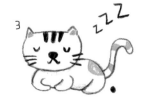

자고 있어도 귀를
쫑긋 세워주세요. 쫑긋한 귀는
고양이의 상징이랍니다.

웅크린 고양이의 몸 라인을
따라 그려주세요.
꼬리에 줄무늬도 넣어주세요.

수염과 눈, 코, 입을 그리고
진한 색으로 선을 정리해주니
평화롭게 낮잠을 즐기는 고양이가
완성되었네요.

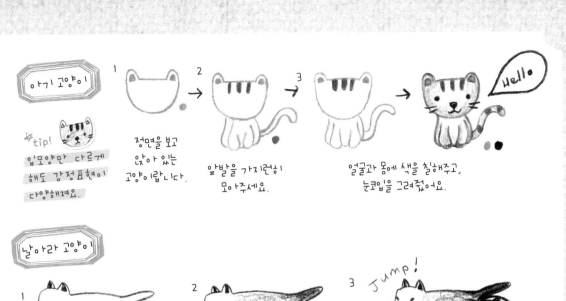

아기 고양이

#tip!
입모양만 다르게
해도 감정표현이
다양해져요.

1 정면을 보고
앉아 있는
고양이랍니다.

2 앞발을 가지런히
모아주세요.

3 얼굴과 몸에 색을 칠해주고,
눈코입을 그려줬어요.

Hello

날아라 고양이

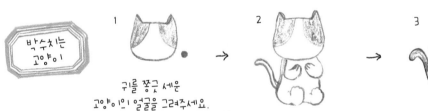

1 날렵하게 쭉 늘어진 몸으로
날아오르는 동작을 표현해주세요.

2 꼬리의 줄무늬와 함께
몸통에 전체적으로
색을 넣어주세요.

3 옆모습을 그릴 때는 코의 위치를
먼저 잘 잡아서 얼굴에 균형을
잡아주는게 중요하답니다.

Jump!

박수치는
고양이

1 귀를 쫑긋 세운
고양이의 얼굴을 그려주세요.

2 박수 치는 앞발과
앙증맞은 뒷발을 그려주세요.

3 웃고 있는 눈모양으로
유쾌한 표정을 나타내봐요.

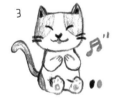

길에서 마주친
고양이

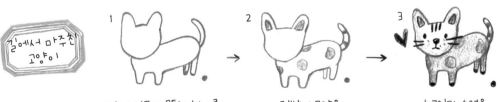

1 고양이 얼굴과 몸통의 형태를
따라 그려주세요.

2 점박이 모양을
군데군데 그려주세요.

3 눈코입과 수염을
그려주세요.

ANIMALS

복잡해 보이는 동물들도 포인트만 잘 잡아내면
어렵지 않게 따라 그릴수 있어요.

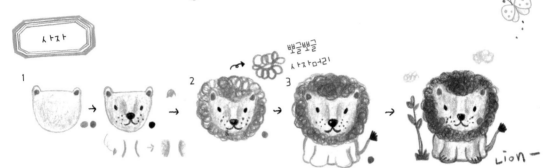

사자

1 → 2 뱅글뱅글
사자머리
3 → Lion—

사자의 얼굴형은 고양이와
비슷해요. 쫑긋한 귀까지
고양이 처럼 그려주세요.

명암으로 콧대를
잡아주고 눈코입을
그려주세요.

앞발을 먼저 그린 후
양옆으로 뒷발을 그리고
꼬리를 그려 완성!

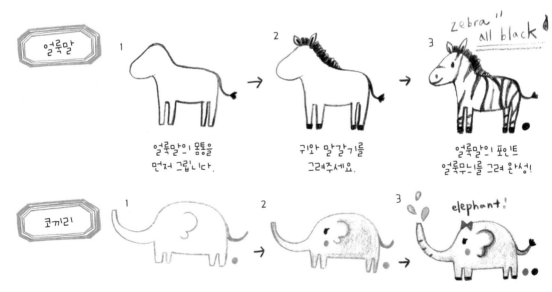

얼룩말

1 → 2 → 3 zebra
all black

얼룩말의 몸통을
먼저 그립니다.

귀와 말갈기를
그려주세요.

얼룩말의 포인트
얼룩무늬를 그려 완성!

코끼리

1 → 2 → 3 elephant!

코끼리의 몸통을
그립니다.

옆모습을 그리면 코를 더욱
멋지게 표현할 수 있어요~

리본을 그려주니 귀여운
아기 코끼리가 되었어요.

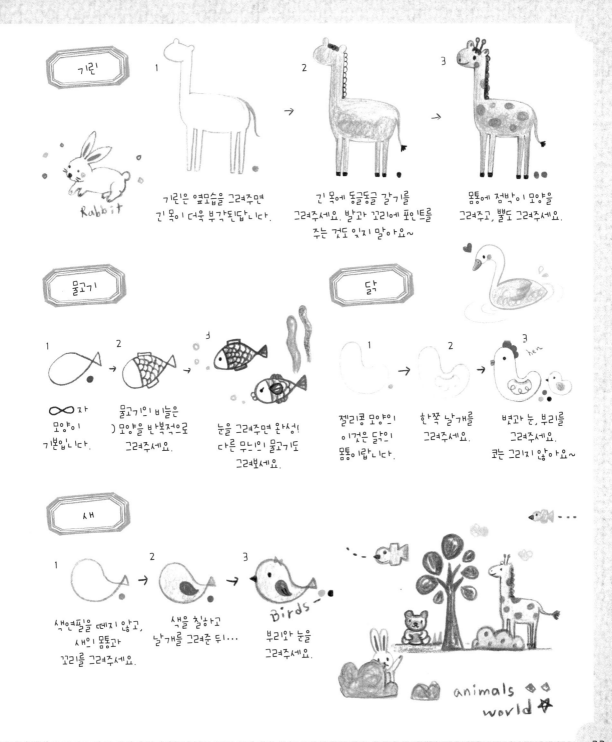

기린

1

2

3

Rabbit

기린은 옆모습을 그려주면
긴 목이 더욱 부각된답니다.

긴 목에 동글동글 갈기를
그려주세요. 발과 꼬리에 포인트를
주는 것도 잊지 말아요~

몸통에 점박이 모양을
그려주고, 뿔도 그려주세요.

물고기

닭

1

2

3

1

2

3

hen

∞자
모양이
기본입니다.

물고기의 비늘은
) 모양을 반복적으로
그려주세요.

눈을 그려주면 완성!
다른 무늬의 물고기도
그려보세요.

젤리콩 모양이
이것은 닭의
몸통이랍니다.

한쪽 날개를
그려주세요.

볏과 눈, 부리를
그려주세요.
코는 그리지 않아요~

새

1

2

3

색연필을 떼지 않고,
새의 몸통과
꼬리를 그려주세요.

색을 칠하고
날개를 그려준 뒤...

Birds

부리와 눈을
그려주세요.

animals
world

33

명암 넣어 입체감 살리기

사물이 입체감을 주기 위해서는 명암을 넣어주면 됩니다.
가장 튀어나와 있는 부분을 진하게 색칠해주세요.

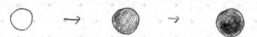

명암 넣기 명암을 넣어 색칠할 때는 두 가지 방법으로 그려봤세요.

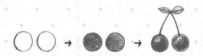

손에 힘을 빼고 은은하게 칠해준다.
손에 힘을 주고 가장 많이 튀어나온 부분을 진하게 칠해준다.
진하게 칠해준 부분 주변은 자연스럽게 퍼지도록 칠한다.

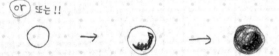

야 또는!!

투어나온 부분 먼저 진하게 칠해준 뒤 나머지 부분을 은은하게 채워준다.

돋보이는 부분은 꾹꾹 눌러 진하게 색칠하세요.
색이 진함과 연함이 자연스럽게 연결되도록 조절해주는 거예요.
겹쳐지는 부분이나 특별히 돋보여야 할 부분은 색을 진하게 칠해주어
더 도드라지게 만들어주세요.

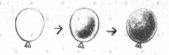

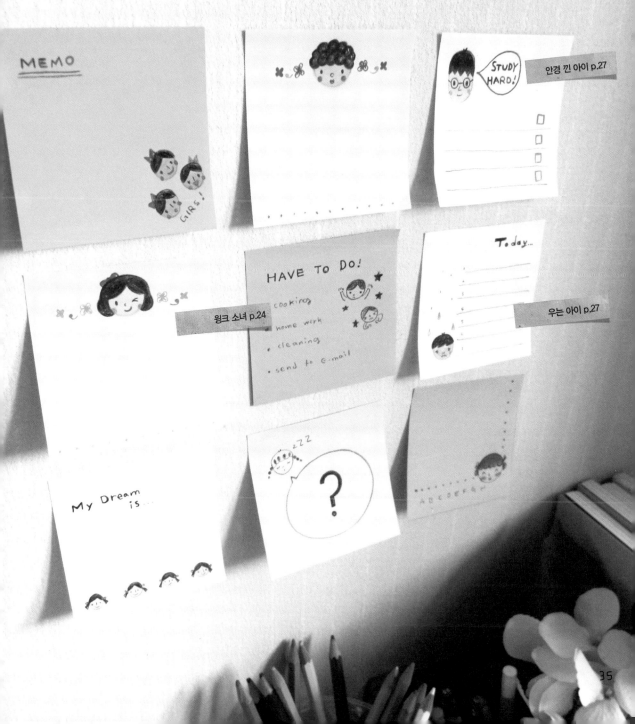

포스트잇

흔한 포스트잇에 작은 얼굴 하나 그려보세요.
색다른 포스트잇이 된답니다.

MEMO

GIRLS!

STUDY HARD!

안경 낀 아이 p.27

윙크 소녀 p.24

HAVE TO DO!

cooking
home work
cleaning
send to e-mail

Today...

우는 아이 p.27

My Dream is...

zzz

?

35

FRUITS

새콤 달콤 신선한 과일, 기본 도형으로
쉽게 그릴 수 있어요~

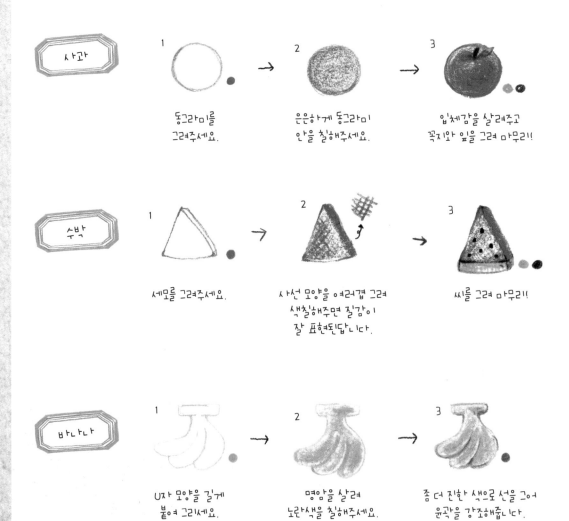

사과

1 동그라미를
그려주세요.

2 은은하게 동그라미
안을 칠해주세요.

3 입체감을 살려주고
꼭지와 잎을 그려 마무리!

수박

1 세모를 그려주세요.

2 사선 모양을 여러겹 그려
색칠해주면 질감이
잘 표현된답니다.

3 씨를 그려 마무리!

바나나

1 U자 모양을 길게
붙여 그리세요.

2 명암을 살려
노란색을 칠해주세요.

3 좀 더 진한 색으로 선을 그어
윤곽을 강조해줍니다.

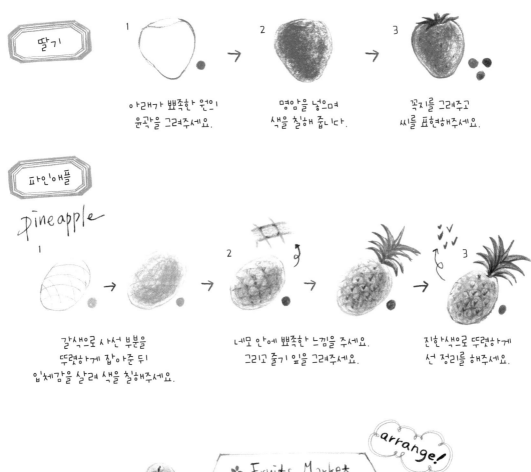

딸기

1 아래가 뾰족한 원의
윤곽을 그려주세요.

2 명암을 넣으며
색을 칠해 줍니다.

3 꼭지를 그려주고
씨를 표현해주세요.

파인애플

pineapple

1 갈색으로 사선 부분을
뚜렷하게 잡아준 뒤
입체감을 살려 색을 칠해주세요.

2 네모 안에 뾰족한 느낌을 주세요.
그리고 줄기 잎을 그려주세요.

3 진한색으로 뚜렷하게
선 정리를 해주세요.

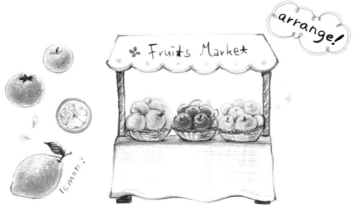

arrange!

✿ Fruits Market★

lemon!

BREAD

먹어도 먹어도 질리지 않는 빵.
다이어리나 노트에 그려넣으면 어울려요.

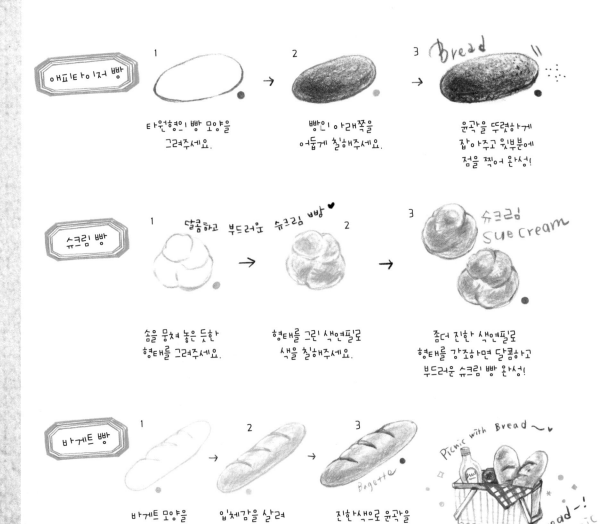

애피타이저 빵

1
타원형의 빵 모양을
그려주세요.

2
빵의 아래쪽을
어둡게 칠해주세요.

3 Bread
윤곽을 뚜렷하게
잡아주고 윗부분에
점을 찍어 완성!

슈크림 빵

1 달콤하고 부드러운 슈크림 빵♥
솜을 뭉쳐 놓은 듯한
형태를 그려주세요.

2
형태를 그린 색연필로
색을 칠해주세요.

3 슈크림 Sue Cream
좀더 진한 색연필로
형태를 강조하면 달콤하고
부드러운 슈크림 빵 완성!

바게트 빵

1
바게트 모양을
그려주세요.

2
입체감을 살려
명암을 넣어주세요.

3 Bagete
진한색으로 윤곽을
뚜렷하게 해줍니다.

Picnic with Bread~♥
Bread~!
& picnic

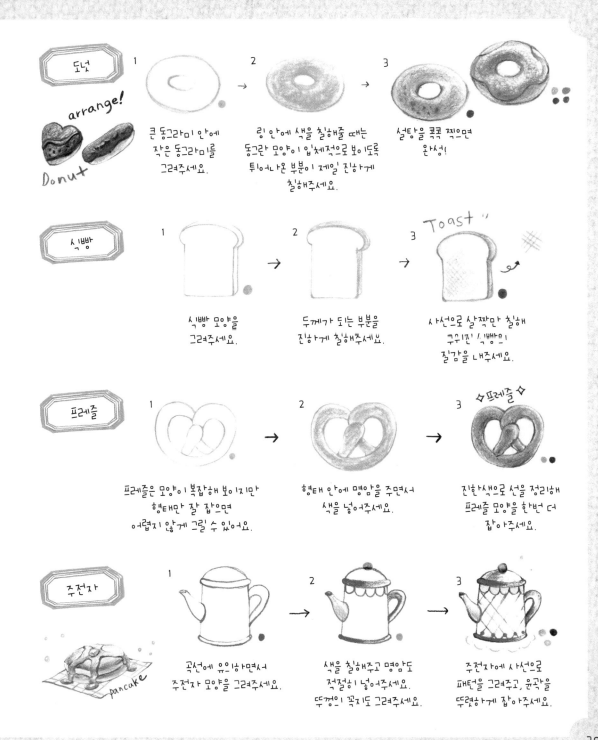

도넛

arrange!

Donut

1 큰 동그라미 안에
작은 동그라미를
그려주세요.

2 링 안에 색을 칠해줄 때는
동그란 모양이 입체적으로 보이도록
튀어나온 부분이 제일 진하게
칠해주세요.

3 설탕을 콕콕 찍으면
완성!

식빵

1 식빵 모양을
그려주세요.

2 두께가 되는 부분을
진하게 칠해주세요.

3 Toast "
사선으로 살짝만 칠해
구워진 식빵의
질감을 내주세요.

프레즐

1 프레즐은 모양이 복잡해 보이지만
형태만 잘 잡으면
어렵지 않게 그릴 수 있어요.

2 형태 안에 명암을 주면서
색을 넣어주세요.

3 ✧프레즐✧
진한색으로 선을 정리해
프레즐 모양을 한번 더
잡아주세요.

주전자

pancake

1 곡선에 유의하면서
주전자 모양을 그려주세요.

2 색을 칠해주고 명암도
적절히 넣어주세요.
뚜껑의 꼭지도 그려주세요.

3 주전자에 사선으로
패턴을 그려주고, 윤곽을
뚜렷하게 잡아주세요.

CAKE

색이 화려한 케익은 선물 장식으로 꾸미기에도 좋아요.

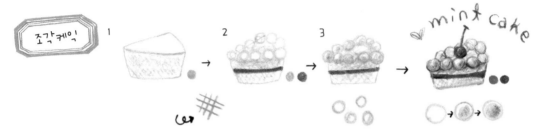

조각케익

1 2 3 ♥ mint cake

케익의 윤곽을 잡아준 후
사선으로 칠해주세요.

초코크림과
둥근 생크림을
얹어주세요.

생크림을 동그란 모양으로 입체감을
살려 칠해주세요. 체리를 얹어주고
진한 색으로 선정리를 해주세요.

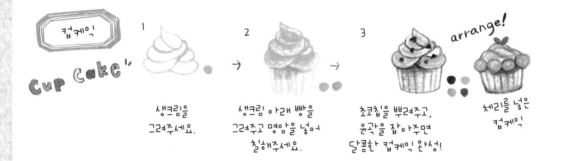

컵케익

1 2 3 arrange!

Cup Cake'

생크림을
그려주세요.

생크림 아래 빵을
그려주고 명암을 넣어
칠해주세요.

초코칩을 뿌려주고,
윤곽을 잡아주면
달콤한 컵케익 완성!

체리를 넣은
컵케익

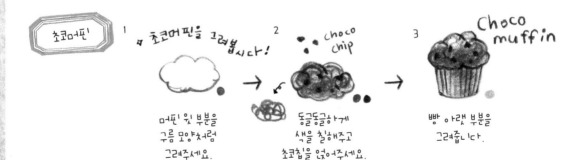

초코머핀

1 ♥ 초코머핀을 그려봅시다! 2 choco chip 3 Choco muffin

머핀 윗 부분을
구름 모양처럼
그려주세요.

동글동글하게
색을 칠해주고
초코칩을 얹어주세요.

빵 아랫 부분을
그려줍니다.

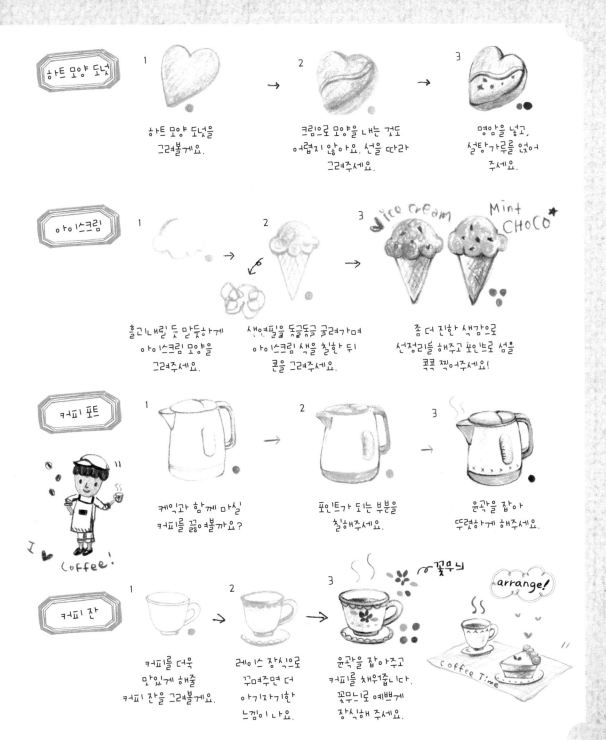

하트 모양 도넛

1. 하트 모양 도넛을 그려볼게요.

2. 크림으로 모양을 내는 것도 어렵지 않아요. 선을 따라 그려주세요.

3. 명암을 넣고, 설탕가루를 얹어 주세요.

아이스크림

1. 흘러내릴 듯 말랑하게 아이스크림 모양을 그려주세요.

2. 색연필을 동글동글 굴려가며 아이스크림 색을 칠한 뒤 콘을 그려주세요.

3. 좀 더 진한 색감으로 선정리를 해주고 포인트로 섬을 콕콕 찍어주세요!

Ice cream *Mint CHOCO*

커피 포트

1. 케익과 함께 마실 커피를 끓여볼까요?

2. 포인트가 되는 부분을 칠해주세요.

3. 윤곽을 잡아 뚜렷하게 해주세요.

I ♥ coffee!

커피 잔

1. 커피를 더욱 맛있게 해줄 커피 잔을 그려볼게요.

2. 레이스 장식으로 꾸며주면 더 아기자기한 느낌이 나요.

3. 윤곽을 잡아주고 커피를 채워줍니다. 꽃무늬로 예쁘게 장식해 주세요.

꽃무늬

arrange!

Coffee Time

FASTFOOD

간편하게 즐기는 패스트 푸드. 복잡해 보이지만
순서대로 따라하면 쉽게 그릴 수 있어요.

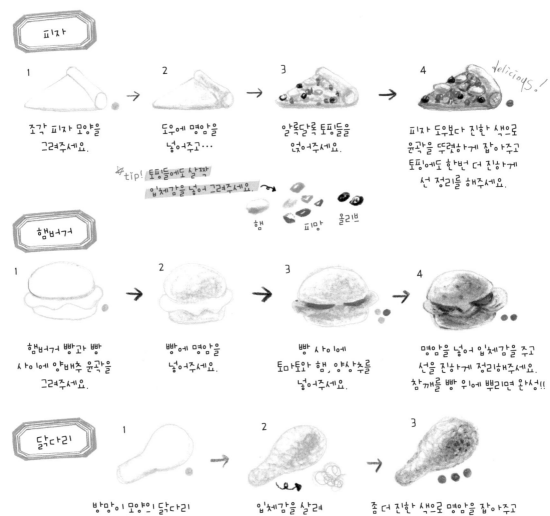

피자

1 조각 피자 모양을
그려주세요.

2 도우에 명암을
넣어주고...

3 알록달록 토핑들을
얹어주세요.

4 delicious!
피자 도우보다 진한 색으로
윤곽을 뚜렷하게 잡아주고
토핑에도 한번 더 진하게
선 정리를 해주세요.

#tip! 토핑들에도 살짝
입체감을 넣어 그려주세요.

햄 피망 올리브

햄버거

1 햄버거 빵과 빵
사이에 양배추 윤곽을
그려주세요.

2 빵에 명암을
넣어주세요.

3 빵 사이에
토마토와 햄, 양상추를
넣어주세요.

4 명암을 넣어 입체감을 주고
선을 진하게 정리해주세요.
참깨를 빵 위에 뿌리면 완성!!

닭다리

1 방망이 모양의 닭다리
형태를 그려주세요.

2 입체감을 살려
색칠해 주세요.

3 좀 더 진한 색으로 명암을 잡아주고
선을 뚜렷하게 표현해줍니다. 마지막 포인트로
허브가루를 송송 뿌려주세요!

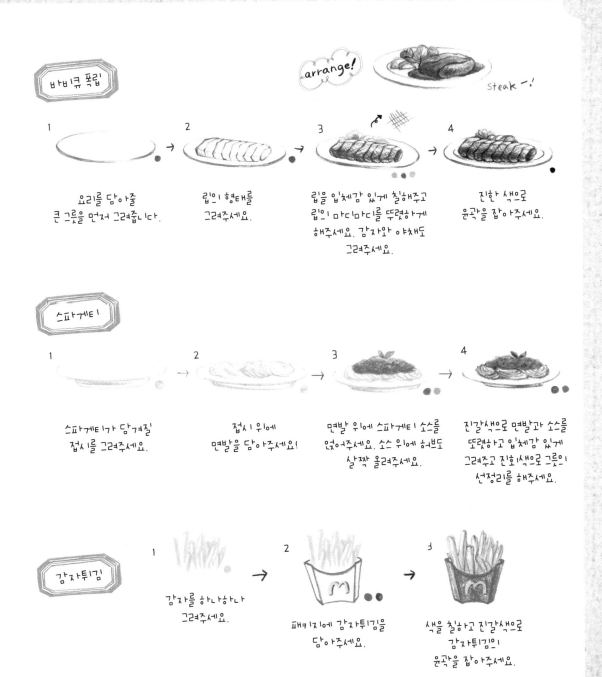

바비큐 폭립

arrange!

steak ~!

1
요리를 담아줄
큰 그릇을 먼저 그려줍니다.

2
립의 형태를
그려주세요.

3
립을 입체감 있게 칠해주고
립의 마디마디를 뚜렷하게
해주세요. 감자와 야채도
그려주세요.

4
진한 색으로
윤곽을 잡아주세요.

스파게티

1
스파게티가 담겨질
접시를 그려주세요.

2
접시 위에
면발을 담아주세요!

3
면발 위에 스파게티 소스를
얹어주세요. 소스 위에 허브도
살짝 올려주세요.

4
진갈색으로 면발과 소스를
뚜렷하고 입체감 있게
그려주고 진한색으로 그릇의
선정리를 해주세요.

감자튀김

1
감자를 하나하나
그려주세요.

2
패키지에 감자튀김을
담아주세요.

3
색을 칠하고 진갈색으로
감자튀김의
윤곽을 잡아주세요.

FAMILY RESTAURANT

패밀리 레스토랑의 음식들! 내용물은 많지만
알고보면 간단하게 표현할 수 있어요.

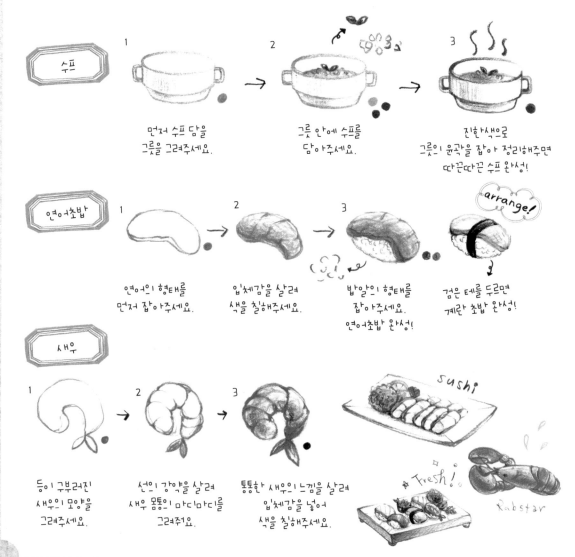

수프

1 먼저 수프 담을
그릇을 그려주세요.

2 그릇 안에 수프를
담아주세요.

3 진한색으로
그릇의 윤곽을 잡아 정리해주면
따끈따끈 수프 완성!

연어초밥

1 연어의 형태를
먼저 잡아주세요.

2 입체감을 살려
색을 칠해주세요.

3 밥알의 형태를
잡아주세요.
연어초밥 완성!

arrange!

검은 테를 두르면
계란 초밥 완성!

새우

1 등이 구부러진
새우의 모양을
그려주세요.

2 선의 강약을 살려
새우 몸통의 마디마디를
그려주요.

3 통통한 새우의 느낌을 살려
입체감을 넣어
색을 칠해주세요.

sushi

☆Fresh!

Robstar

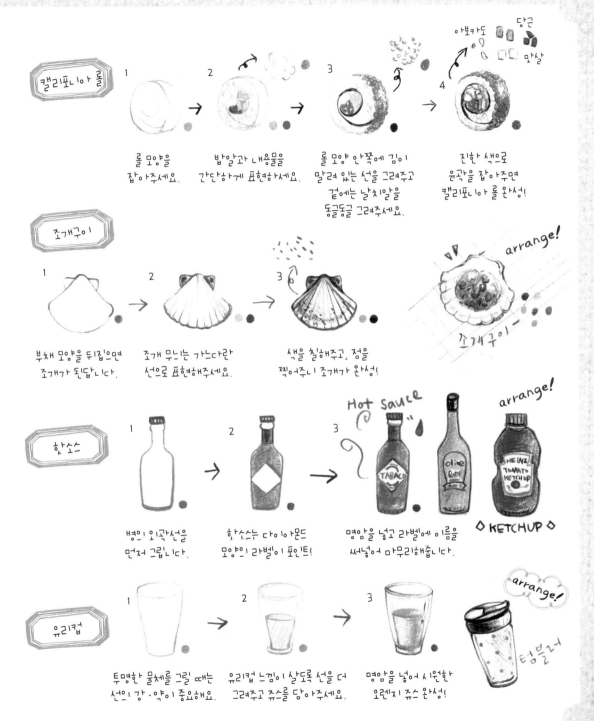

캘리포니아 롤

1 롤 모양을 잡아주세요.

2 밥알과 내용물을 간단하게 표현하세요.

3 롤 모양 안쪽에 김이 말려 있는 선을 그려주고 겉에는 날치알을 동글동글 그려주세요.

4 진한 색으로 윤곽을 잡아주면 캘리포니아 롤 완성!

아보카도 당근 맛살

조개구이

1 부채 모양을 뒤집으면 조개가 된답니다.

2 조개 무늬는 가느다란 선으로 표현해주세요.

3 색을 칠해주고, 점을 찍어주니 조개가 완성!

arrange!
조개구이

핫소스

1 병의 외곽선을 먼저 그립니다.

2 핫소스는 다이아몬드 모양의 라벨이 포인트!

3 명암을 넣고 라벨에 이름을 써넣어 마무리해줍니다.

Hot Sauce

TABACO Olive Oil HEINZ TOMATO KETCHUP

arrange!

◇ KETCHUP ◇

유리컵

1 투명한 물체를 그릴 때는 선의 강·약이 중요해요.

2 유리컵 느낌이 살도록 선을 더 그려주고 쥬스를 담아주세요.

3 명암을 넣어 시원한 오렌지 쥬스 완성!

arrange!
텀블러

CRAB SNACK

길에서 자주 만나게 되는 친근한 분식들을 그려보세요.

떡꼬치

매콤달콤 달고꼬치

♧ 재료 ♧

떡

당근 파

1 전체적인 형태를
잡아주세요.

2 떡과 당근, 파를
순서대로 그려줍니다.

3 명암을 넣고 선을
뚜렷하게 해줍니다.

ㅁ 떡야채꼬치

4 떡꼬챙이를
끼워주면 완성!

순대

1 타원 모양을
그려주세요.

2 순대 속을
표현해주세요.

3 명암을 넣고
선정리를 해주세요.

순대!

김밥

1 원기둥 형태인
김밥 모양을 그려주세요.

2 김 부분을
칠해주세요.

3 속재료를 쏭쏭
넣어주세요.

김밥

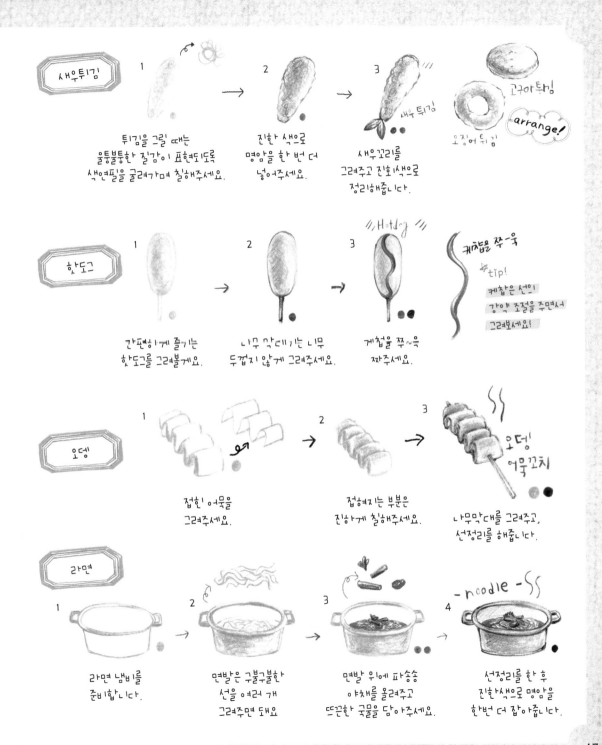

새우튀김

1 튀김을 그릴 때는
울퉁불퉁한 질감이 표현되도록
색연필을 굴려가며 칠해주세요.

2 진한 색으로
명암을 한 번 더
넣어주세요.

3 새우꼬리를
그려주고 진한색으로
정리합니다.

새우튀김

고구아튀김
arrange!
오징어튀김

핫도그

1 간편하게 즐기는
핫도그를 그려볼게요.

2 나무 막대기는 너무
두껍지 않게 그려주세요.

3 케첩을 쭈~욱
짜주세요.

Hotdog

케첩을 쭈~욱

☆tip!
케첩은 선의
강약 조절을 주면서
그려보세요!

오뎅

1 접힌 어묵을
그려주세요.

2 접혀지는 부분은
진하게 칠해주세요.

3 나무막대를 그려주고,
선정리를 해줍니다.

오뎅
어묵꼬치

라면

1 라면 냄비를
준비합니다.

2 면발은 구불구불한
선을 여러 개
그려주면 돼요

3 면발 위에 파송송
야채를 올려주고
뜨끈한 국물을 담아주세요.

4 선정리를 한 후
진한색으로 명암을
한번 더 잡아줍니다.

-noodle-~

CVS

기본 도형을 응용해서 그릴 수 있는 것들이랍니다.

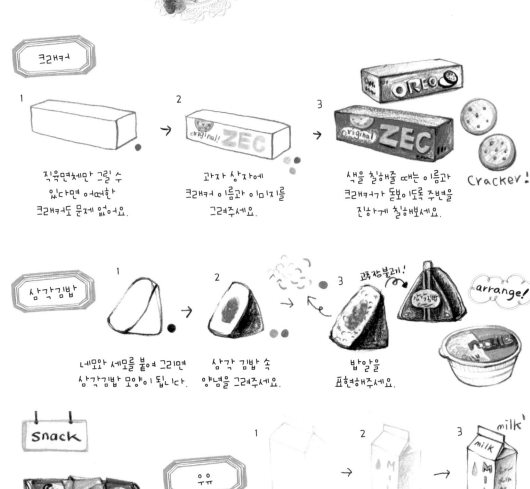

크래커

1
직육면체만 그릴 수
있다면 어떠한
크래커도 문제 없어요.

2
과자 상자에
크래커 이름과 이미지를
그려주세요.

3
색을 칠해줄 때는 이름과
크래커가 돋보이도록 주변을
진하게 칠해보세요.

Cracker!

삼각김밥

1
네모와 세모를 붙여 그리면
삼각김밥 모양이 됩니다.

2
삼각 김밥 속
양념을 그려주세요.

3
고추장불고기!
밥알을
표현해주세요.

arrange!

Snack

우유

1
우유갑 모양을
그려주세요.

2
명암을
넣어줍니다.

3
진한색으로 윤곽을
살리고 우유갑에
글씨를 써주세요.

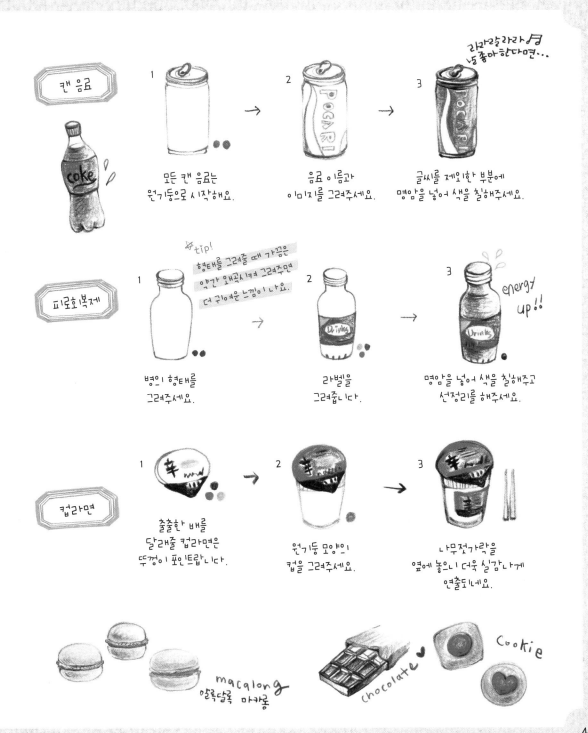

캔 음료

라라랄랄라라 ♩♪
널 좋아한다머며…

1
모든 캔 음료는
원기둥으로 시작해요.

2
음료 이름과
이미지를 그려주세요.

3
글씨를 제외한 부분에
명암을 넣어 색을 칠해주세요.

피로회복제

#tip!
형태를 그려줄 때 가끔은
약간 왜곡시켜 그려주면
더 귀여운 느낌이 나요.

1
병의 형태를
그려주세요.

2
라벨을
그려줍니다.

3
energy up!!
명암을 넣어 색을 칠해주고
선정리를 해주세요.

컵라면

1
출출한 배를
달래줄 컵라면은
뚜껑이 포인트랍니다.

2
원기둥 모양이
컵을 그려주세요.

3
나무젓가락을
옆에 놓으니 더욱 실감나게
연출되네요.

macalong
알록달록 마카롱

chocolate

cookie

Drawing
NOTE 2

질감 표현하기

 사선으로 칠하기

사선으로 칠하면 종이 질감이 더 살아나
감성적인 느낌을 연출할 수 있습니다.
또는 표면이 거친 사물의 질감 표현에도 적당합니다.

 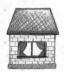

 동글동글하게 칠하기

동그라미 모양을 그리면서 색을 칠해주면 또 다른 느낌이 납니다.
부드럽고 몽글몽글한 느낌, 보드라운 느낌이나 오돌토돌한 질감 표현에 알맞아요.

마음 가는 대로
자연스럽게 칠하기

색칠해야 될 부분
생략해보기

색칠해야 될 부분을 한 곳 정도 생략해보세요.
좀 더 세련된 느낌의 그림이 된답니다.

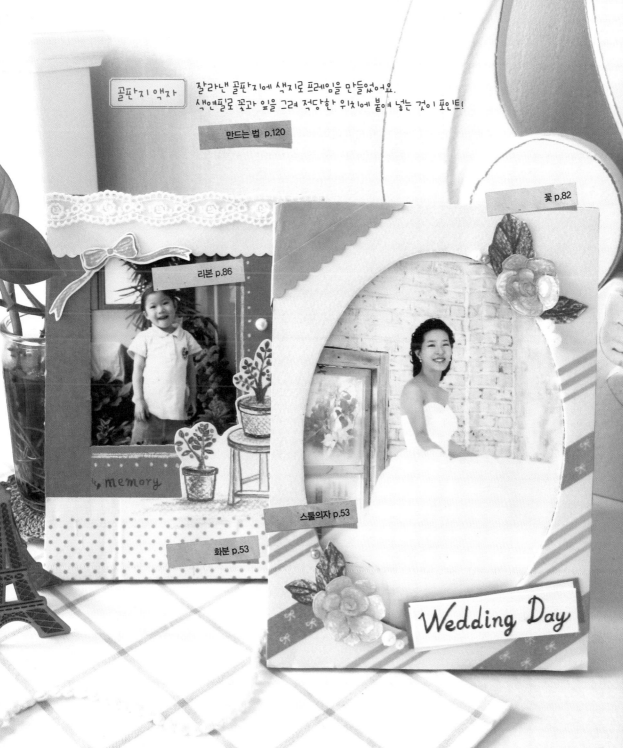

골판지액자

잘라낸 골판지에 색지로 프레임을 만들었어요.
색연필로 꽃과 잎을 그려 적당한 위치에 붙여 넣는 것이 포인트!

만드는 법 p.120

리본 p.86

꽃 p.82

memory

스툴의자 p.53

화분 p.53

Wedding Day

GARDEN
마당에서 볼 수 있는 아이템을 모아봤어요.

빗자루

basket

1

긴 막대 형태와
삼각형을
그려주세요.

→

2

빗자루 결대로 선을
그어주세요. 선을 그을 때는
아래에서 위로 그어주세요.

→

3

진한선으로 한번 더
선을 그어 주고
마무리 해주세요.

나무 양동이

1

나무 양동이
형태를 잡아주세요.

→

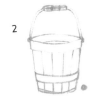

2

손잡이 부분을 먼저 그린 후
연결고리를 그려주세요.

→

arrange!

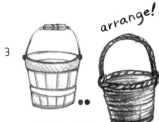

3

나무색으로 명암을
넣어주고, 외곽선을 진하게
해주면 완성!

물뿌리개

arrange!

1

물이 나오는 부분을
먼저 그린 후···

→

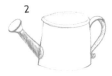

2

몸통을 그려주세요.

→

3

물이 나오는 구멍을
송송 뚫어주세요. 몸통 부분에
무늬를 넣어주면 더 예쁠거예요.

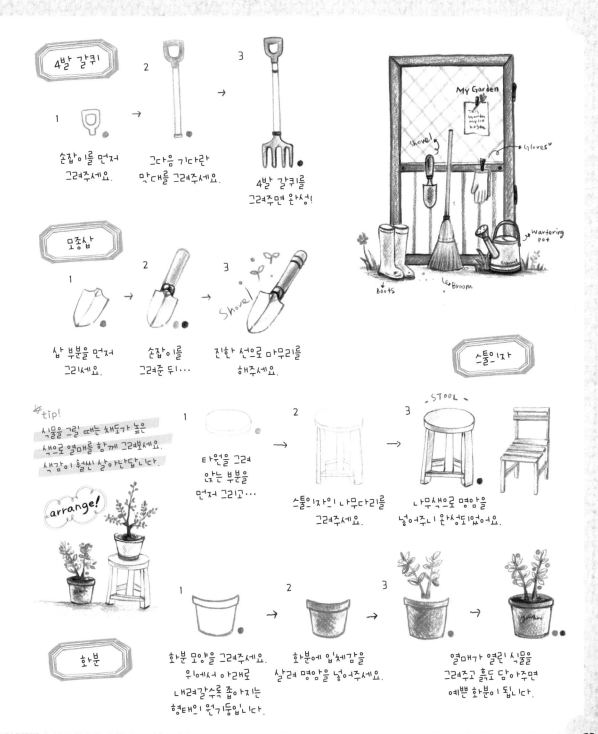

4발 갈퀴

1 손잡이를 먼저 그려주세요.

2 그다음 기다란 막대를 그려주세요.

3 4발 갈퀴를 그려주면 완성!

모종삽

1 삽 부분을 먼저 그리세요.

2 손잡이를 그려준 뒤...

3 진한 선으로 마무리를 해주세요.

Shovel

My Garden

Shovel

Gloves

Wartering pot

Boots

Broom

스툴의자

#tip!
식물을 그릴 때는 채도가 높은 색으로 열매를 함께 그려보세요. 색감이 훨씬 살아난답니다.

arrange!

- STOOL -

1 타원을 그려 앉는 부분을 먼저 그리고...

2 스툴의자의 나무다리를 그려주세요.

3 나무색으로 명암을 넣어주니 완성되었어요.

화분

1 화분 모양을 그려주세요. 위에서 아래로 내려갈수록 좁아지는 형태의 원기둥입니다.

2 화분에 입체감을 살려 명암을 넣어주세요.

3 열매가 열린 식물을 그려주고 흙도 담아주면 예쁜 화분이 됩니다.

STATIONERY

각종 문구류예요. 귀엽고 아기자기하게 그려보세요.

연필

1

직사각형 세 개를
이어 그린 뒤...

2

그 위에 뾰족하게
심지를 그려주세요.

3 pencil

연필심을 그려준 뒤
진한색으로 강조해주세요.

arrange!

pencil

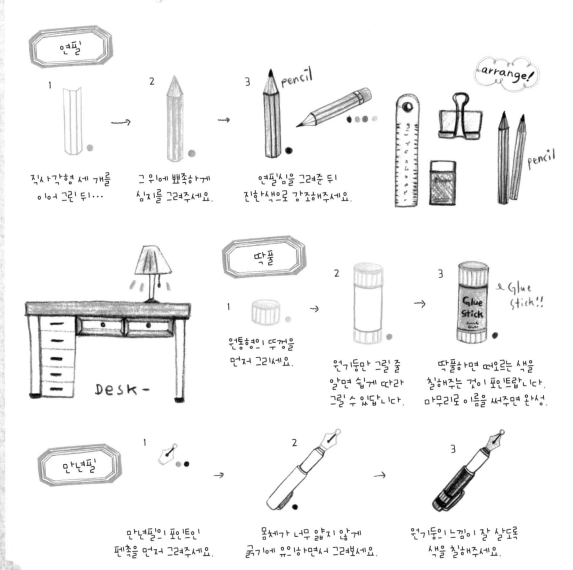

Desk-

딱풀

1

원통형의 뚜껑을
먼저 그리세요.

2

원기둥만 그릴 줄
알면 쉽게 따라
그릴 수 있답니다.

3 Glue Stick!!

Glue Stick

딱풀하면 떠오르는 색을
칠해주는 것이 포인트랍니다.
마무리로 이름을 써주면 완성.

만년필

1

만년필의 포인트인
펜촉을 먼저 그려주세요.

2

몸체가 너무 얇지 않게
굵기에 유의하면서 그려보세요.

3

원기둥인 느낌이 잘 살도록
색을 칠해주세요.

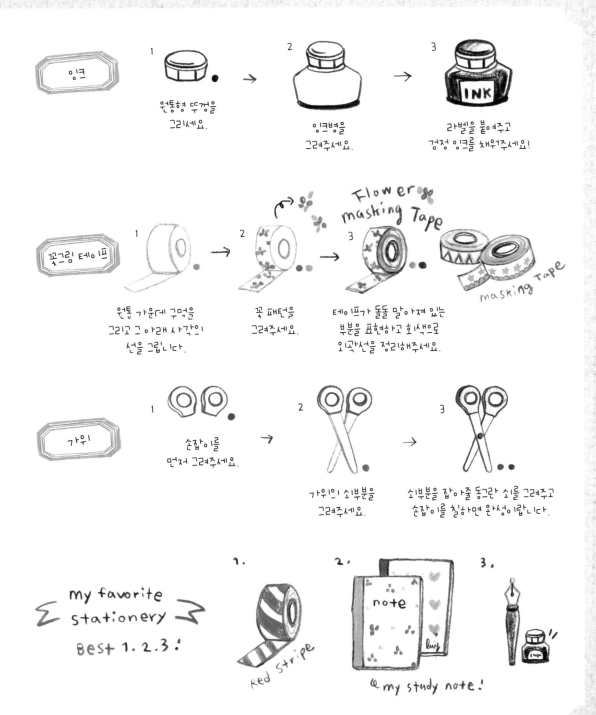

잉크

1. 원통형 뚜껑을 그리세요.

2. 잉크병을 그려주세요.

3. 라벨을 붙여주고 검정 잉크를 채워주세요!

INK

꽃그림 테이프

1. 원통 가운데 구멍을 그리고 그 아래 사각의 선을 그립니다.

2. 꽃 패턴을 그려주세요.

3. 테이프가 돌돌 말아져 있는 부분을 표현하고 회색으로 외곽선을 정리해주세요.

Flower masking Tape

masking Tape

가위

1. 손잡이를 먼저 그려주세요.

2. 가위의 쇠부분을 그려주세요.

3. 쇠부분을 잡아줄 동그란 쇠를 그려주고 손잡이를 칠하면 완성이랍니다.

my favorite stationery Best 1.2.3!

1. Red Stripe

2. note @ my study note!

3.

55

ROOM

내 방에 가득 있는 나만의 완소 아이템들~

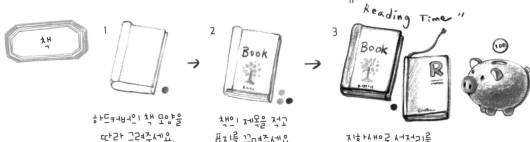

책

1

2

Book

3

" Reading Time "

Book

R

하드커버인 책 모양을
따라 그려주세요.

책의 제목을 적고
표지를 꾸며주세요.

진한색으로 선정리를
해주세요.

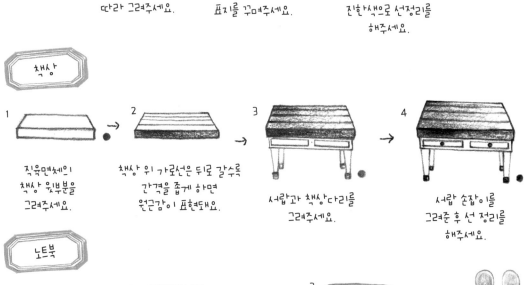

책상

1

직육면체인
책상 윗부분을
그려주세요.

2

책상 위 가로선은 뒤로 갈수록
간격을 좁게 하면
원근감이 표현돼요.

3

서랍과 책상다리를
그려주세요.

4

서랍 손잡이를
그려준 후 선 정리를
해주세요.

노트북

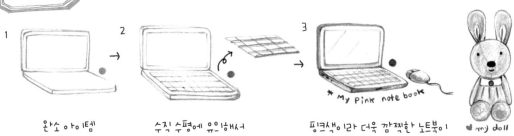

1

완소 아이템
노트북이예요.

2

수직 수평에 유의해서
자판을 그려주세요.

3

* My Pink note book

핑크색이라 더욱 깜찍한 노트북이
완성되었네요!

♥ my doll

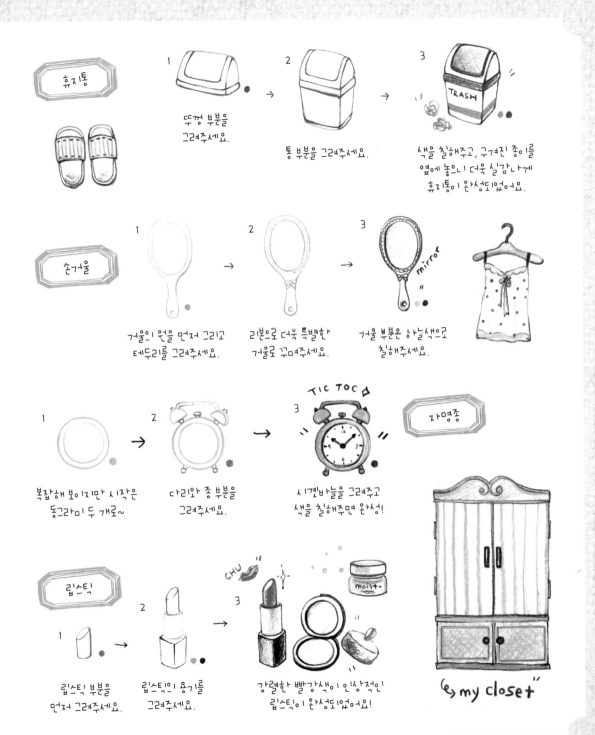

휴지통

1 뚜껑 부분을
그려주세요.

2 통 부분을 그려주세요.

3 색을 칠해주고, 구겨진 종이를
옆에 놓으니 더욱 실감나게
휴지통이 완성되었어요.

TRASH

손거울

1 거울이 원을 먼저 그리고
테두리를 그려주세요.

2 리본으로 더욱 특별한
거울로 꾸며주세요.

3 거울 부분은 하늘색으로
칠해주세요.

mirror

1 복잡해 보이지만 시작은
동그라미 두 개로~

2 다리와 종 부분을
그려주세요.

3 시곗바늘을 그려주고
색을 칠해주면 완성!

TIC TOC

자명종

립스틱

1 립스틱 부분을
먼저 그려주세요.

2 립스틱이 용기를
그려주세요.

3 강렬한 빨강색이 인상적인
립스틱이 완성되었어요!

CHU

moist+

my closet

ACCESSORIES

어느것 하나 평범할 수 없어요.
나의 소품들은 모두 특별하니까요. ^^

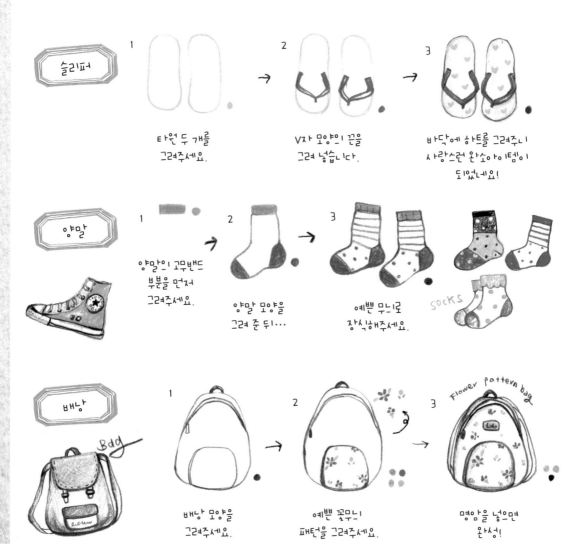

슬리퍼

1
타원 두 개를
그려주세요.

2
V자 모양의 끈을
그려 넣습니다.

3
바닥에 하트를 그려주니
사랑스런 완소아이템이
되었네요!

양말

1
양말의 고무밴드
부분을 먼저
그려주세요.

2
양말 모양을
그려 준 뒤...

3
예쁜 무늬로
장식해주세요.

socks

배낭

Bag

1
배낭 모양을
그려주세요.

2
예쁜 꽃무늬
패턴을 그려주세요.

Flower pattern bag

3
명암을 넣으면
완성!

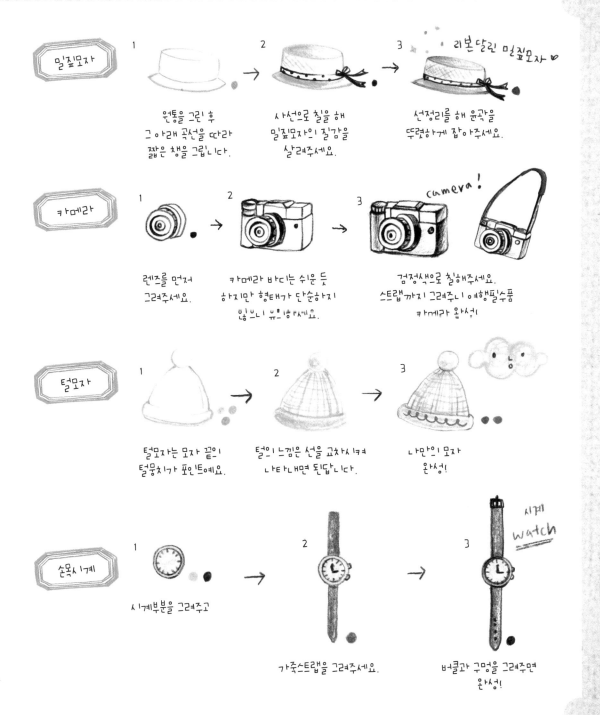

밀짚모자

1

원통을 그린 후
그 아래 곡선을 따라
짧은 챙을 그립니다.

2

사선으로 칠을 해
밀짚모자의 질감을
살려주세요.

3 ☆ 리본달린 밀짚모자 ♡

선정리를 해 윤곽을
뚜렷하게 잡아주세요.

카메라

1

렌즈를 먼저
그려주세요.

2

카메라 바디는 쉬운 듯
하지만 형태가 단순하지
않으니 유-의해주세요.

3 camera!

검정색으로 칠해주세요.
스트랩까지 그려주니 여행필수품
카메라 완성!

털모자

1

털모자는 모자 끝의
털뭉치가 포인트예요.

2

털의 느낌은 선을 교차시켜
나타내면 된답니다.

3

나만의 모자
완성!

손목시계

1

시계부분을 그려주고

2

가죽스트랩을 그려주세요.

3 시계 watch

버클과 구멍을 그려주면
완성!

BATHROOM

욕실용품을 그려보세요.
예쁜 아이템으로 가득해요~

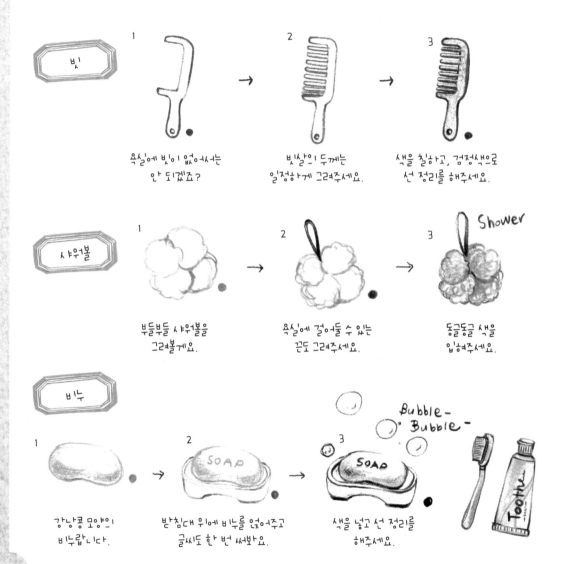

빗

1

2

3

욕실에 빗이 없어서는
안 되겠죠?

빗살의 두께는
일정하게 그려주세요.

색을 칠하고, 검정색으로
선 정리를 해주세요.

샤워볼

1

2

3 Shower

부들부들 샤워볼을
그려볼게요.

욕실에 걸어둘 수 있는
끈도 그려주세요.

동글동글 색을
입혀주세요.

비누

1

2 SOAP

3 Bubble-
Bubble-
SOAP

강낭콩 모양의
비누랍니다.

받침대 위에 비누를 얹어주고
글씨도 한 번 써봐요.

색을 넣고 선 정리를
해주세요.

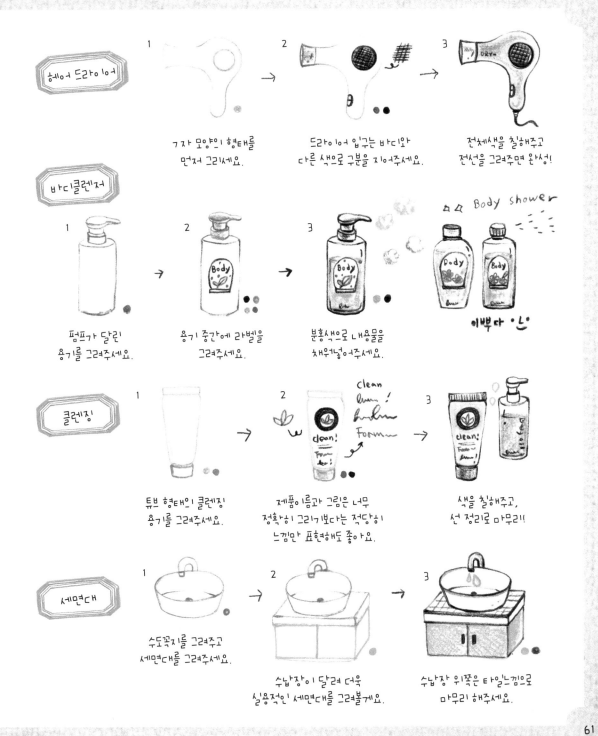

헤어 드라이어

1 기자 모양의 형태를
먼저 그리세요.

2 드라이어 입구는 바디안
다른 색으로 구분을 지어주세요.

3 전체색을 칠해주고
전선을 그려주면 완성!

바디클렌저

1 펌프가 달린
용기를 그려주세요.

2 용기 중간에 라벨을
그려주세요.

3 분홍색으로 내용물을
채워넣어주세요.

Body shower

이쁘다 ·ㅅ·

클렌징

1 튜브 형태의 클렌징
용기를 그려주세요.

2 clean
Foam
제품이름과 그림은 너무
정확히 그리기보다는 적당히
느낌만 표현해도 좋아요.

3 색을 칠해주고,
선 정리로 마무리!!

세면대

1 수도꼭지를 그려주고
세면대를 그려주세요.

2 수납장이 달려 더욱
실용적인 세면대를 그려볼게요.

3 수납장 위쪽은 타일느낌으로
마무리 해주세요.

61

LIVINGROOM

소파와 의자, 쿠션 등 볼륨감 있는 소품에
도전해보세요. 어렵지 않아요.

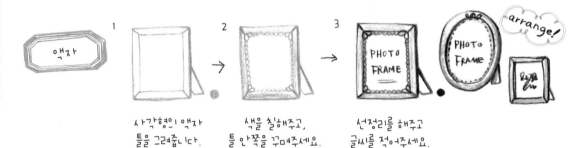

1 사각형의 액자
틀을 그려줍니다.

2 색을 칠해주고,
틀 안쪽을 꾸며주세요.

3 선정리를 해주고
글씨를 적어주세요.
사진을 넣어줘도 좋겠네요.

arrange!

PHOTO FRAME

PHOTO FRAME

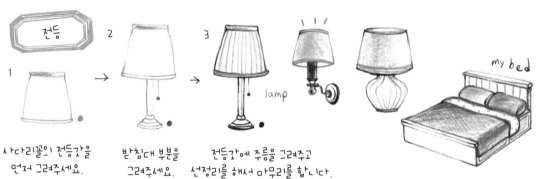

1 사다리꼴이 전등갓을
먼저 그려주세요.

2 받침대 부분을
그려주세요.

3 전등갓에 주름을 그려주고
선정리를 해서 마무리를 합니다.

lamp

my bed

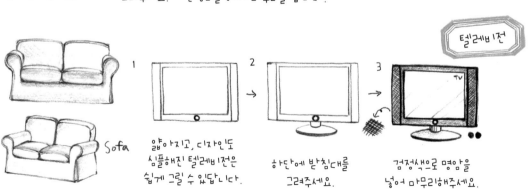

Sofa

1 얇아지고, 디자인도
심플해진 텔레비전은
쉽게 그릴 수 있답니다.

2 하단에 받침대를
그려주세요.

3 검정색으로 명암을
넣어 마무리해주세요.

텔레비전

tv

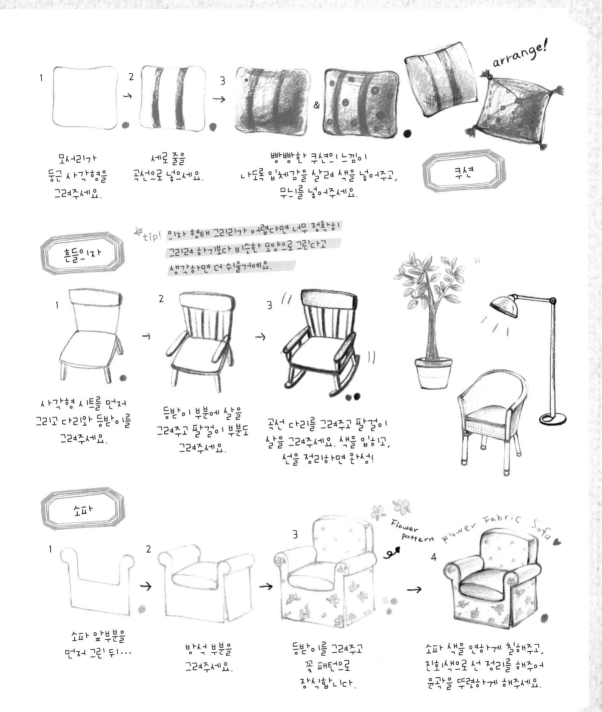

arrange!

1 2 → 3

모서리가
둥근 사각형을
그려주세요.

세로 줄을
곡선으로 넣으세요.

빵빵한 쿠션의 느낌이
나도록 입체감을 살려 색을 넣어주고,
무늬를 넣어주세요.

쿠션

✿tip! 의자 형태 그리기가 어렵다면 너무 정확히
그리려 하기보다 비슷한 모양으로 그린다고
생각하면 더 쉬울거예요.

흔들의자

1 → 2 → 3

사각형 시트를 먼저
그리고 다리와 등받이를
그려주세요.

등받이 부분에 살을
그려주고 팔걸이 부분도
그려주세요.

곡선 다리를 그려주고 팔걸이
살을 그려주세요. 색을 입히고,
선을 정리하면 완성!

소파

1 → 2 → 3 4

Flower
pattern

Flower Fabric Sofa ♥

소파 앞부분을
먼저 그린 뒤...

방석 부분을
그려주세요.

등받이를 그려주고
꽃 패턴으로
장식합니다.

소파 색을 연하게 칠해주고,
진회색으로 선 정리를 해주어
윤곽을 뚜렷하게 해주세요.

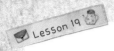

KITCHEN

주방에 있는 용품을 그려보세요.
아기자기 예쁜 소품이 많답니다.

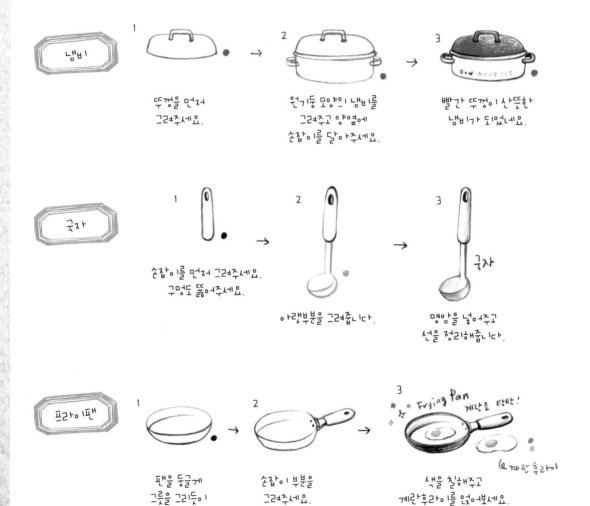

냄비

1
뚜껑을 먼저
그려주세요.

2
원기둥 모양의 냄비를
그려주고 양옆에
손잡이를 달아주세요.

3
빨간 뚜껑이 산뜻한
냄비가 되었네요.

국자

1
손잡이를 먼저 그려주세요.
구멍도 뚫어주세요.

2
아랫부분을 그려줍니다.

3
국자
명암을 넣어주고
선을 정리해줍니다.

프라이팬

1
팬을 둥글게
그릇을 그리듯이
그려주세요.

2
손잡이 부분을
그려주세요.

3 Frying Pan
계란을 탁탁!
계란후라이

색을 칠해주고
계란후라이를 얹어보세요.

64

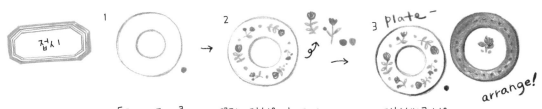

접시

1 동그라미 두 개를
그려주세요.

2 꽃무늬 장식을 넣어주면
훨씬 예쁜 그릇이 되겠죠?

3 plate —
진한색으로 선을
정리하여 마무리해주세요.

arrange!

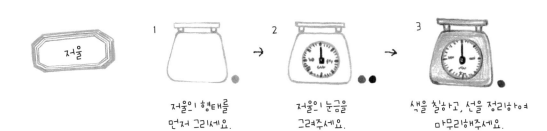

저울

1 저울의 형태를
먼저 그리세요.

2 저울의 눈금을
그려주세요.

3 색을 칠하고, 선을 정리하여
마무리해주세요.

tip! 더 다양한 주방용품은 p.102 일러스트
라이브러리를 참고해주세요.

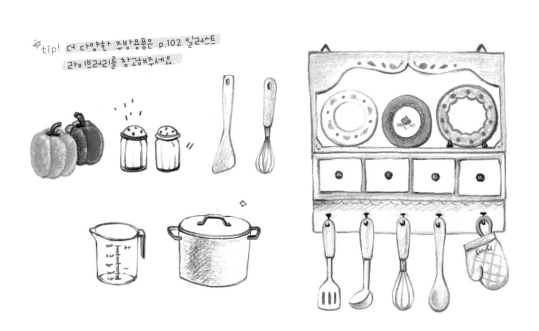

Drawing
NOTE 3

외곽선으로 마무리해주기

1. 외곽선을 그릴 때는 블랙 컬러보다는 다크브라운Dark Brown이나 그레이Grey 톤으로
 마무리해주는 것이 자연스럽습니다. 또는 그림 색에서 한 톤 ~ 두 톤 더 진한 색감을
 이용해주세요

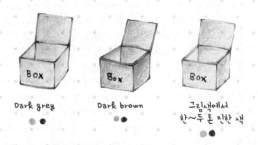

Dark grey Dark brown 그림색에서
 한~두 톤 진한 색

2. 사물의 외곽선을 잡을 때는 강약 조절(힘조절)이 중요해요!
 선의 굵기를 달리하여 그려주면 훨씬 더 자연스러운 그림이 됩니다.
 모서리 부분, 겹쳐지는 부분, 튀어나온 부분을 강한 선으로!

강약조절 X 강약조절 O 강약조절 X 강약조절 O

강약조절을 하여 그린 그림이 훨씬 더 자연스럽지요??

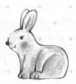 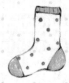

66

카드

특별한 날 특별한 사람에게 카드를 만들어 보내세요.
리본 하나만 그려도 예쁜 카드가 됩니다.

원형 리본 p.88

메시지 리본 p.87

HAPPY BIRTHDAY

Thanks

둥근 선물상자 p.88

You Are My Special Gift

MUSIC

음악 아이템은 오래된 듯한 소품들이라 더욱 예쁜답니다.

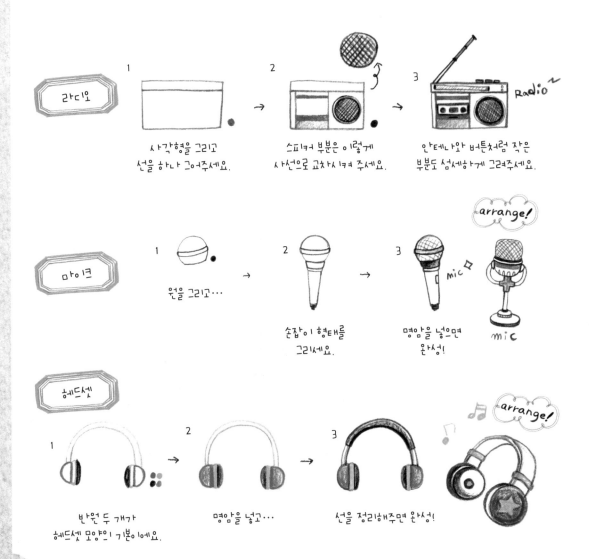

라디오

1 사각형을 그리고 선을 하나 그어주세요.

2 스피커 부분은 이렇게 사선으로 교차시켜 주세요.

3 안테나와 버튼처럼 작은 부분도 섬세하게 그려주세요.

Radio

마이크

1 원을 그리고...

2 손잡이 형태를 그리세요.

3 명암을 넣으면 완성!

mic

arrange!

mic

헤드셋

1 반원 두 개가 헤드셋 모양의 기본이에요.

2 명암을 넣고...

3 선을 정리해주면 완성!

arrange!

68

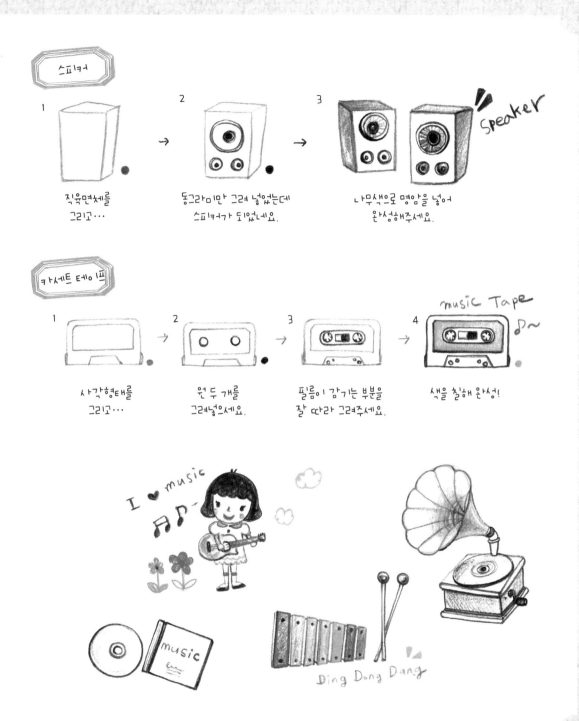

스피커

1 직육면체를
그리고…

2 동그라미만 그려 넣었는데
스피커가 되었네요.

3 나무색으로 명암을 넣어
완성해주세요.

Speaker

카세트 테이프

1 사각형태를
그리고…

2 원 두 개를
그려넣으세요.

3 필름이 감기는 부분을
잘 따라 그려주세요.

4 색을 칠해 완성!

music Tape

I ♥ music

music

Ding Dong Dang

INSTRUMENT

악기는 색깔보다 형태에 유의하여
따라해주세요.

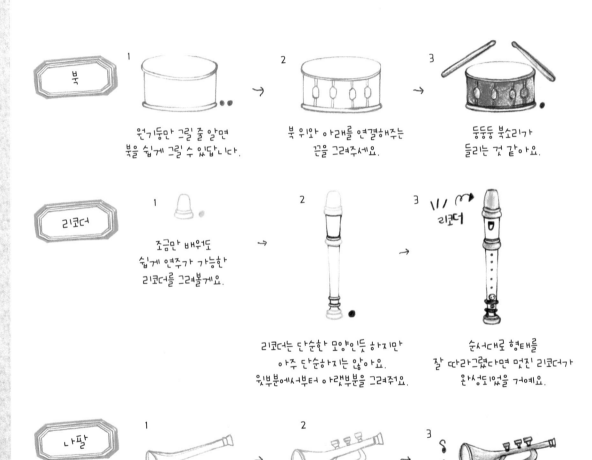

북

1
원기둥만 그릴 줄 알면
북을 쉽게 그릴 수 있답니다.

2
북 위와 아래를 연결해주는
끈을 그려주세요.

3
둥둥둥 북소리가
들리는 것 같아요.

리코더

1
조금만 배워도
쉽게 연주가 가능한
리코더를 그려볼게요.

2
리코더는 단순한 모양인듯 하지만
아주 단순하지는 않아요.
윗부분에서부터 아랫부분을 그려줘요.

3 리코더
순서대로 형태를
잘 따라그렸다면 멋진 리코더가
완성되었을 거예요.

나팔

1
갈대기 모양으로
나팔의 뼈대를 그려주세요.

2
손잡이를 그려주세요.

3
입체감을 살려
색을 칠해 주세요.

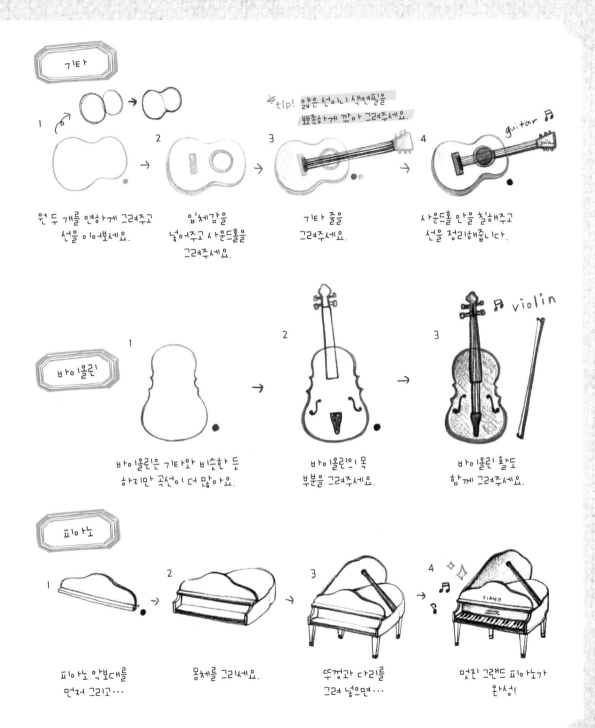

기타

1 원 두 개를 연하게 그려주고
선을 이어보세요.

2 입체감을 넣어주고 사운드홀을 그려주세요.

3 기타 줄을 그려주세요.

tip! 얇은 선이나 색연필을 뾰족하게 깎아 그려주세요.

4 사운드홀 안을 칠해주고 선을 정리해줍니다.

guitar ♬

바이올린

1 바이올린은 기타와 비슷한 듯 하지만 곡선이 더 많아요.

2 바이올린의 목 부분을 그려주세요.

3 바이올린 활도 함께 그려주세요.

♬ violin

피아노

1 피아노 악보대를 먼저 그리고...

2 몸체를 그리세요.

3 뚜껑과 다리를 그려 넣으면...

4 멋진 그랜드 피아노가 완성!

PIANO

DRAWING

그림 도구는 화려한 색깔로 그릴 수 있어
더욱 멋진 아이템이랍니다.

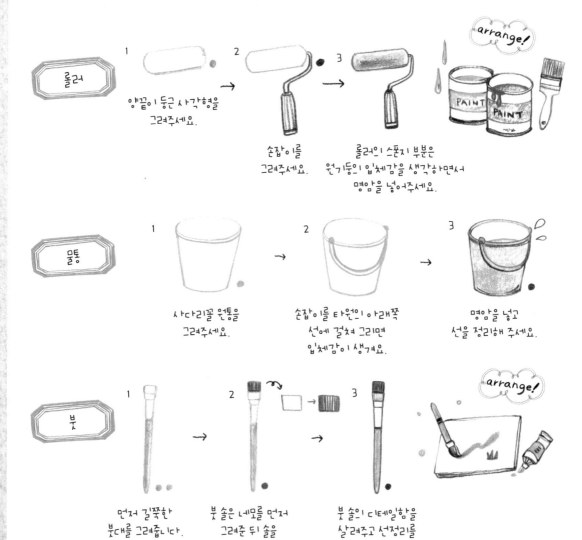

arrange!

롤러

1 양끝이 둥근 사각형을
그려주세요.

2 손잡이를
그려주세요.

3 롤러의 스폰지 부분은
원기둥의 입체감을 생각하면서
명암을 넣어주세요.

물통

1 사다리꼴 원통을
그려주세요.

2 손잡이를 타원의 아래쪽
선에 걸쳐 그리면
입체감이 생겨요.

3 명암을 넣고
선을 정리해 주세요.

붓

1 먼저 길쭉한
붓대를 그려줍니다.

2 붓 솔은 네모를 먼저
그려준 뒤 솔을
표현하면 쉬워요.

3 붓 솔이 디테일함을
살려주고 선정리를
해주세요.

arrange!

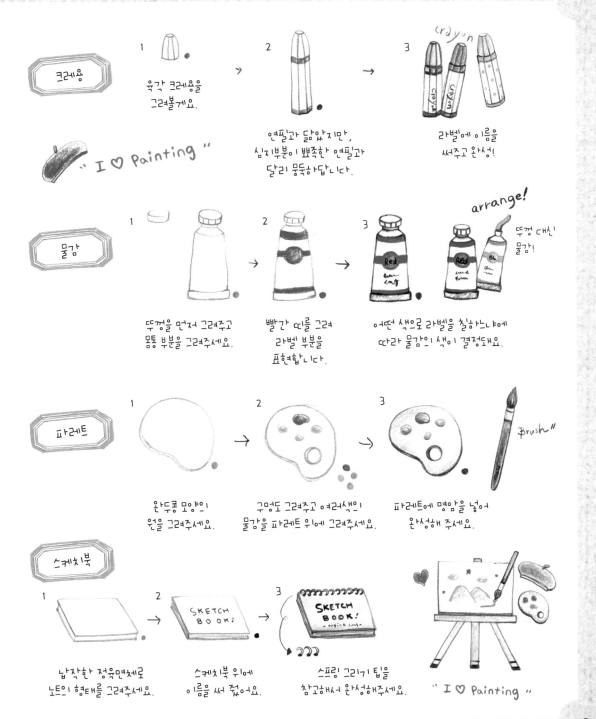

크레용

1 육각 크레용을 그려볼게요.

" I ♡ Painting "

2 연필과 닮았지만, 심지부분이 뾰족한 연필과 달리 뭉둑하답니다.

3 (crayon) 라벨에 이름을 써주고 완성!

물감

1 뚜껑을 먼저 그려주고 몸통 부분을 그려주세요.

2 빨간 띠를 그려 라벨 부분을 표현합니다.

3 어떤 색으로 라벨을 칠하느냐에 따라 물감의 색이 결정돼요.

arrange! 뚜껑 대신 물감!

파레트

1 완두콩 모양의 원을 그려주세요.

2 구멍도 그려주고 여러색의 물감을 파레트 위에 그려주세요.

3 파레트에 명암을 넣어 완성해 주세요.

Brush"

스케치북

1 납작한 정육면체로 노트의 형태를 그려주세요.

2 SKETCH BOOK! 스케치북 위에 이름을 써 줬어요.

3 SKETCH BOOK! 스프링 그리기 팁을 참고해서 완성해주세요.

" I ♡ Painting "

WHEATHER

다양한 날씨 아이템으로 날씨와 함께
기분까지 표현해보세요.

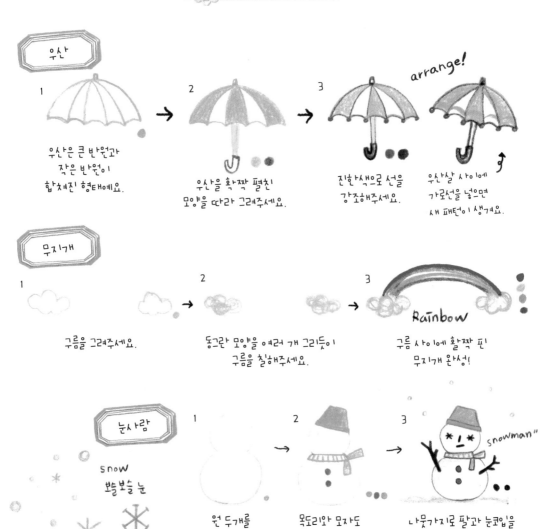

우산

1
우산은 큰 반원과
작은 반원이
합쳐진 형태예요.

2
우산을 확짝 펼친
모양을 따라 그려주세요.

3
진한색으로 선을
강조해주세요.

arrange!

우산살 사이에
가로선을 넣으면
새 패턴이 생겨요.

무지개

1
구름을 그려주세요.

2
동그란 모양을 여러 개 그리듯이
구름을 칠해주세요.

3
Rainbow

구름 사이에 활짝 핀
무지개 완성!

눈사람

snow
보슬보슬 눈

1
원 두개를
그려주세요.

2
목도리와 모자도
씌워주세요.

3
snowman"

나무가지로 팔과 눈코입을
그려주니 멋진 눈사람이
되었네요.

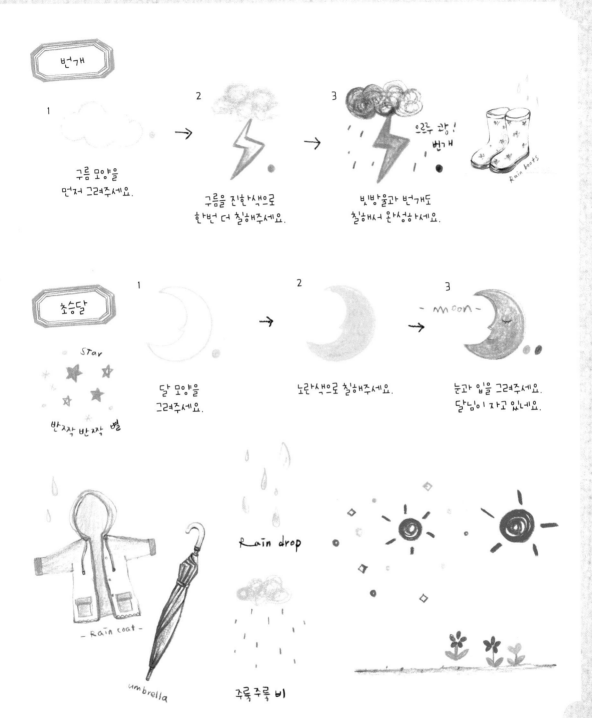

번개

1
구름 모양을
먼저 그려주세요.

2
구름을 진한색으로
한번 더 칠해주세요.

3
빗방울과 번개도
칠해서 완성하세요.

으르르 쾅!
번개

Rain boots

초승달

Star

반짝 반짝 별

1
달 모양을
그려주세요.

2
노란색으로 칠해주세요.

3
- moon -
눈과 입을 그려주세요.
달님이 자고 있네요.

- Rain coat -

umbrella

Rain drop

주룩주룩 비

HOUSE

건물 아이템은 직선 형태로 되어 있어 따라하기
쉽고 화려하게 그릴 수 있어요.

우리집

🌸 tip!
벽돌무늬를 그려줄 때는
선의 강약을 이용해주면
더 좋아요.

1

삼각지붕인 집 모양과
함께 굴뚝과 문을
그려주세요.

2

창문을 그리고, 창가에
예쁜 꽃도 그려주세요.

3

벽돌무늬를 그려주고,
선을 정리해줍니다.

병원

1

직사각형 모양으로
병원 건물을 그려주세요.

2

십자표시와 함께 정문과
여러개의 창문을 그려주세요.

3

조명과 유리표면을 그리고
검정색으로 선 정리를 해주세요.

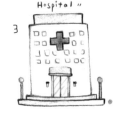

아이스크림
가게

1

핑크색으로
천막을 그려주세요.

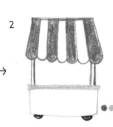

2

매대를 그려주고
바퀴도 달아주세요.

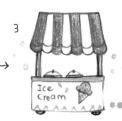

3

아이스크림을 그려주고
검정색으로 윤곽을 뚜렷하게
마무리합니다.

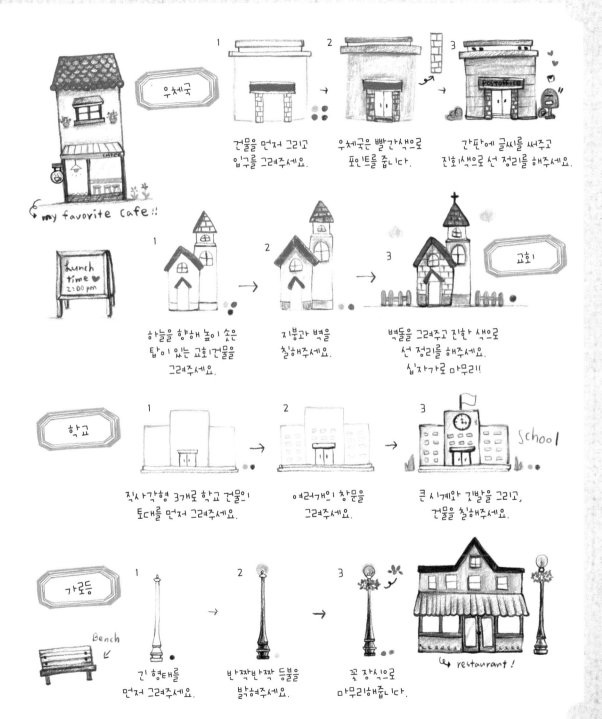

my favorite cafe !!

우체국

1 건물을 먼저 그리고 입구를 그려주세요.

2 우체국은 빨간색으로 포인트를 줍니다.

3 간판에 글씨를 써주고 진회색으로 선 정리를 해주세요.

POST OFFICE

Lunch time ♥ 2:00 pm

교회

1 하늘을 향해 높이 솟은 탑이 있는 교회건물을 그려주세요.

2 지붕과 벽을 칠해주세요.

3 벽돌을 그려주고 진한 색으로 선 정리를 해주세요. 십자가로 마무리!!

학교

1 직사각형 3개로 학교 건물의 토대를 먼저 그려주세요.

2 여러개의 창문을 그려주세요.

3 큰 시계와 깃발을 그리고, 건물을 칠해주세요.

School

가로등

Bench

1 긴 형태를 먼저 그려주세요.

2 반짝반짝 등불을 밝혀주세요.

3 꽃 장식으로 마무리해줍니다.

restaurant !

TRAVEL

탈 것도 종류가 참 많지요. 여행과 관련된
아이템을 그려보세요.

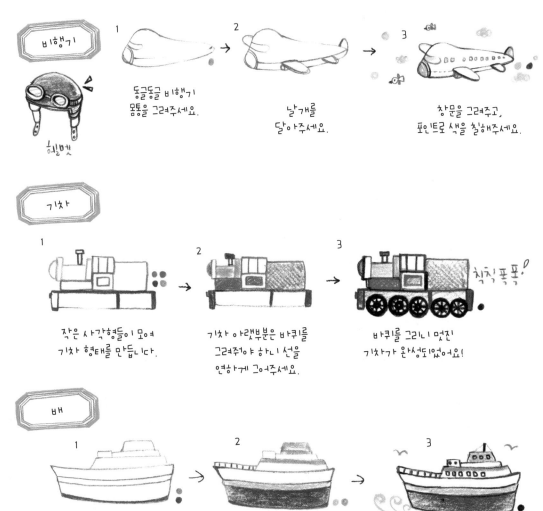

비행기

헬멧

1
동글동글 비행기
몸통을 그려주세요.

2
날개를
달아주세요.

3
창문을 그려주고,
포인트로 색을 칠해주세요.

기차

1
작은 사각형들이 모여
기차 형태를 만듭니다.

2
기차 아랫부분은 바퀴를
그려줘야 하니 선을
연하게 그어주세요.

3
바퀴를 그리니 멋진
기차가 완성되었어요!

칙칙폭폭!

배

1
배 하단을 먼저 그린 후
갑판 위를 그려주세요.

2
배 하단부분에 색을
진하게 칠해주세요.

3
창문을 그려주고
선정리로 마무리해주세요.

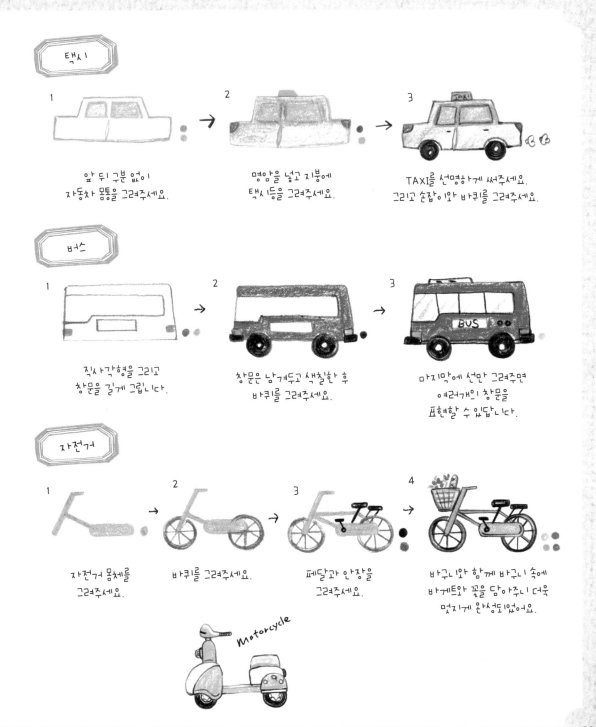

택시

1
앞 뒤 구분 없이
자동차 몸통을 그려주세요.

2
명암을 넣고 지붕에
택시 등을 그려주세요.

3
TAXI를 선명하게 써주세요.
그리고 손잡이와 바퀴를 그려주세요.

버스

1
직사각형을 그리고
창문을 길게 그립니다.

2
창문은 남겨두고 색칠한 후
바퀴를 그려주세요.

3
마지막에 선만 그려주면
여러개의 창문을
표현할 수 있답니다.

자전거

1
자전거 몸체를
그려주세요.

2
바퀴를 그려주세요.

3
페달과 안장을
그려주세요.

4
바구니와 함께 바구니 속에
바게트와 꽃을 담아주니 더욱
멋지게 완성되었어요.

Motorcycle

79

SPECIAL DAY

선물 아이템으로 활용도가 높은 것들을 모아봤어요.

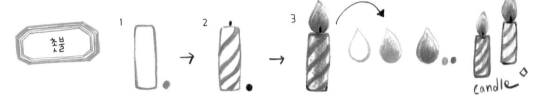

촛불

1
2
3

candle

긴 직사각형을
그려주세요.

초에 모양을 그려
넣은 후 심지를 콕 찍어
주는 것 잊지마세요.

심지에 불을
붙여주고
색칠해주세요.

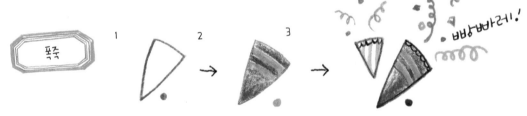

폭죽

1
2
3

빠방빠레!

삼각형으로는
뭘 그릴 수 있을까요?
바로 폭죽이랍니다.

폭죽에도 줄 무늬가
잘 어울려요.

와~ 폭죽 소리와 함께
파티가 시작되었어요.

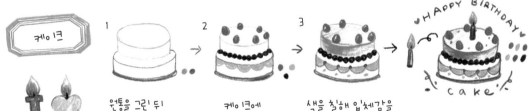

케이크

1
2
3

HAPPY BIRTHDAY

cake

원통을 그린 뒤
그 아래 좀 더 넓은
원통을 그리세요.

케이크에
장식을 해주세요.

색을 칠해 입체감을
주면 완성이랍니다.

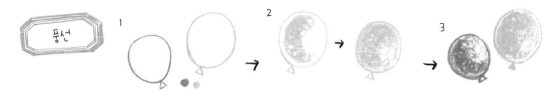

풍선

1 원을 두 개 그려주세요.

2 입체감을 살려 색을 칠해주세요.

3 제일 튀어 나온 부분을 진하게 칠해준 뒤 나머지 부분을 은은하게 칠해 입체감을 주세요. 이때, 색연필을 동글동글 굴려가며 칠해주세요.

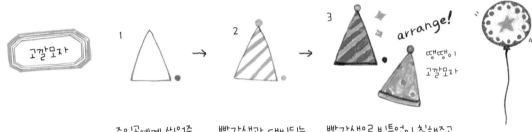

고깔모자

1

2

3 arrange!

땡땡이 고깔모자

""

주인공에게 씌워줄 고깔모자랍니다. 삼각형으로 쉽게 그려봐요~

빨간색과 대비되는 초록색으로 무늬를 그려 넣어주세요.

빨간색으로 빈틈없이 칠해주고, 테두리를 그려주니 멋진 고깔모자가 완성되었어요.

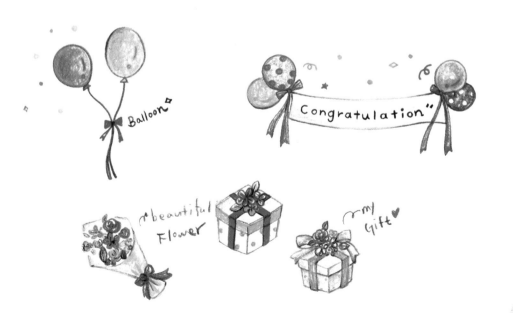

Balloon

Congratulation"

beautiful Flower

my Gift

FLOWER

꽃은 제일 화려한 아이템이에요. 팁을 알아두면

쉽게 그릴 수 있어요.

장미

1

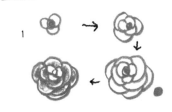

2

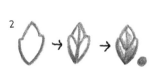

3

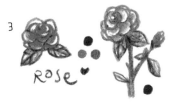

Rose

가운데 꽃잎을 중심으로 꽃잎을
채워주면 풍성한 꽃이 된답니다.

잎사귀 그리는 방법도
어렵지 않아요.

꽃과 잎사귀가 함께 하니
예쁜 장미가 완성됩니다.

☆tip!

아래쪽 꽃잎을 제일 크게 그리고
나머지 꽃잎은 뒤로 갈수록 작게 그리세요.
입체감이 살아난답니다.

팬지

1

2

3

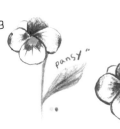

pansy

맨 아래 꽃잎을 먼저 그리고
나머지 꽃잎을 그리세요.

개성있게 색이 물든
팬지의 꽃잎을 잘 살려서
그려보세요.

줄기부분도 그려주세요.

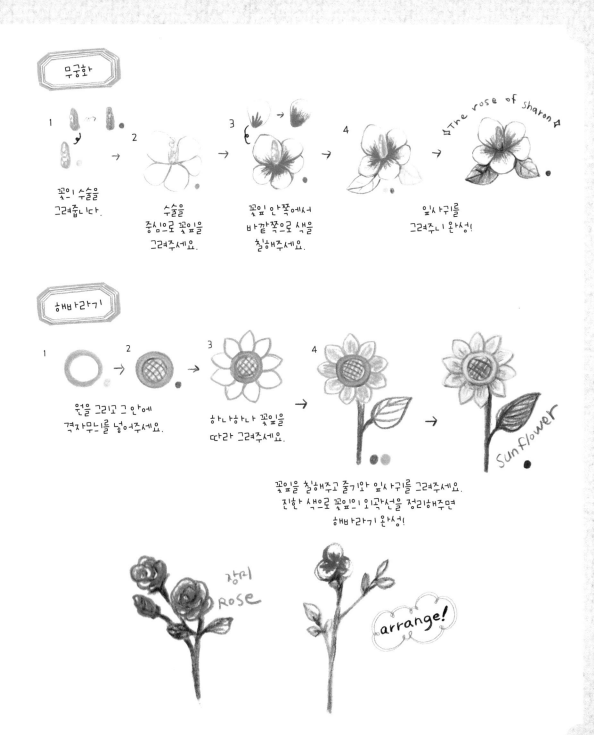

무궁화

1 꽃의 수술을
그려줍니다.

2 수술을
중심으로 꽃잎을
그려주세요.

3 꽃잎 안쪽에서
바깥쪽으로 색을
칠해주세요.

4 잎사귀를
그려주니 완성!

♬The rose of sharon♬

해바라기

1 원을 그리고 그 안에
격자무늬를 넣어주세요.

2 하나하나 꽃잎을
따라 그려주세요.

3

4

Sunflower

꽃잎을 칠해주고 줄기와 잎사귀를 그려주세요.
진한 색으로 꽃잎의 외곽선을 정리해주면
해바라기 완성!

장미
Rose

arrange!

83

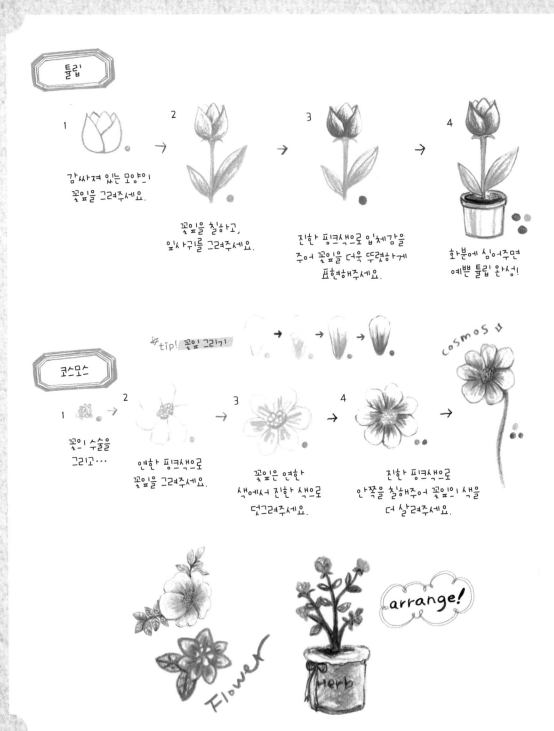

튤립

1

2

3

4

감싸져 있는 모양의
꽃잎을 그려주세요.

꽃잎을 칠하고,
잎사귀를 그려주세요.

진한 핑크색으로 입체감을
주어 꽃잎을 더욱 뚜렷하게
표현해주세요.

화분에 심어주면
예쁜 튤립 완성!

#tip! 꽃잎 그리기

cosmos ॥

코스모스

1

2

3

4

꽃이 수술을
그리고…

연한 핑크색으로
꽃잎을 그려주세요.

꽃잎은 연한
색에서 진한 색으로
덧그려주세요.

진한 핑크색으로
안쪽을 칠해주어 꽃잎이 색을
더 살려주세요.

arrange!

Flower

Herb

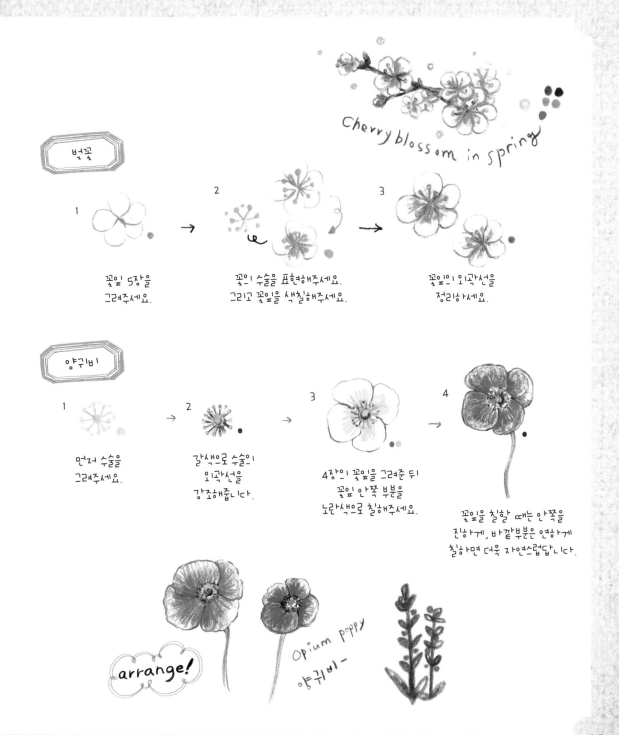

Cherry blossom in spring

벚꽃

1

꽃잎 5장을
그려주세요.

2

꽃의 수술을 표현해주세요.
그리고 꽃잎을 색칠해주세요.

3

꽃잎의 외곽선을
정리합시다.

양귀비

1

먼저 수술을
그려주세요.

2

갈색으로 수술의
외곽선을
강조해줍니다.

3

4장의 꽃잎을 그려준 뒤
꽃잎 안쪽 부분을
노란색으로 칠해주세요.

4

꽃잎을 칠할 때는 안쪽을
진하게, 바깥부분은 연하게
칠하면 더욱 자연스럽답니다.

arrange!

Opium poppy
양귀비-

RIBBON

리본 장식은 간단하면서도 쓰임이 가장 많은 아이템이에요.

긴 끈 리본

1

빨간색 리본 매듭을 그려주세요.

2
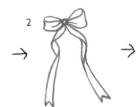
아래로 길게 떨어지는 리본끈을 그려주세요. 너무 단조롭지 않게 리본끈을 한번 꼬아주는 것이 포인트랍니다.

3
arrange!

색을 칠해주고 외곽선을 다듬어주면 완성!

Ribbon

원형 리본

1

꽃을 그릴 때는 연하게 동그라미를 그려준 뒤 나눠주면 그리기 더 쉬워요.

2

꽃리본을 색칠해주고 리본 꼬리를 달아주세요.

3

선을 정리해주고 가운데 이니셜도 써볼까요? 특별한 꽃리본이 되었네요.

arrange!

1	2	3	4 Ribbon

복잡해 보이는 풍성한
리본도 기본은 하나의
리본이랍니다.

볼륨가득 풍성한
리본이랍니다. 중심이 되는
리본을 바탕으로 매듭들을 채워주세요.

빨간색으로
줄무늬를 넣어주세요.

빨간 줄무늬를 제외한 부분에 색을
채워주고, 어두운 갈색으로 외곡선을
그려주면 입체감이 더욱 살아난답니다.

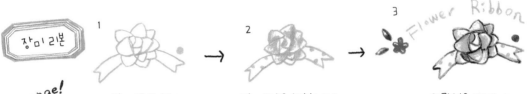

Flower Ribbon

장미 꽃 모양이
리본이랍니다.

장미모양을 색칠해주고
리본꼬리에 땡땡이 무늬를
넣어주세요.

외곡선을 그려주어
장미꽃 모양을 더욱 뚜렷하게
강조해주세요.

arrange!

1	2	3 Ribbon I love U so much

간단한 메모가 가능한
리본이랍니다.

리본이 접히는 부분을
잘 따라 그려주세요.

색을 칠해준 뒤 전하고 싶은
메시지를 리본위에 써주세요.

1	2 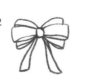	3 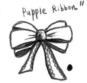 Pupple Ribbon'' arrange! 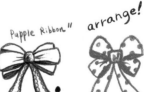

리본이 기본 형태를
그려주세요.

풍성하게 리본을
그려주세요.

레이스로 마무리 해서 좀 더
특별한 리본으로 꾸며보세요.

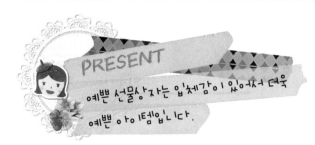

PRESENT

예쁜 선물상자는 입체감이 있어서 더욱
예쁜 아이템입니다.

둥근 선물상자

1

꽃장식 리본을
그려주세요.

2
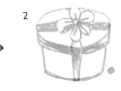
리본 길이에 맞춰서
둥근 모양의 상자를 그려주세요.

3
Round
Gift box
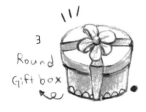
상자에 색을 칠하고,
진한 갈색으로 외곽선을 정리!

1

반지를 먼저
그려주세요.

2

와인색 케이스를
그린 뒤...

3
Bling

케이스에 색을 칠해
입체감을 주세요.

반지

사다리꼴
선물상자

1
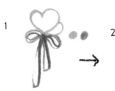
하늘색 하트안에
파란 리본을 그려주세요.

2

사다리꼴 모양의
상자랍니다.

3

빗금 무늬를 그려넣으면
완성이랍니다.

arrange!

Doily lace wrapping~!

사각형 선물상자

1

2

3

Christmas Gift

초록색으로 통통한 모양의
리본을 그려주세요.

빨간색으로 정사각형이
상자 테두리를 그립니다.

상자안을 빨간색으로 칠해주고,
빨간색 땡땡이로
마무리를 해주면 완성!

쇼핑백

1

2

3

Gift Bag

그리기 어려워 보이는
쇼핑백도 직사각형부터
시작하면 쉽게 그릴 수 있어요.

파란리본과 장미꽃으로
쇼핑백을 장식해주세요.

포인트로 문구도 써 넣었어요.
쇼핑백의 손잡이를 그려주고,
바탕색을 칠하면 완성이랍니다.
쇼핑백의 각이 잘 살도록
외곽선을 정리해주는 것도 잊지 마세요.

고깔형 선물상자

1

2

3

This is for you!

원뿔을 그린 후
아래 V자로 선을 그리세요.

고깔 모양의
선물상자랍니다.

리본 장식과 함께
알파벳 이니셜도 써주니
더욱 멋지네요.

Let's draw along

좀 더 풍성한 색연필 일러스트 모음과 함께
직접 응용해 볼 수 있도록 만든 코너입니다.
그리고 소품도 순서에 따라 만들어보세요.

HELLO!

L.OVE

Milky

Part **02**

색연필
라이브러리

PATTERNS

lace
collection

tip!
다양한 레이스 패턴의 기본은
둥글게 선을 그려주는 것이랍니다.
여성스러운 느낌으로 꾸미고 싶다면
레이스 패턴이 딱이에요!

{ P·A·T·T·E·R·N·S }

하트, 꽃, 과일 등 모든 소품을
반복적으로 그리기만 해도 멋진
패턴 무늬가 완성된답니다.

check
Pattern

 Heart pattern

 tip!

기본 하트 모양을 조금만 달리해주면
더 예쁜 하트 패턴을 만들 수 있어요.
귀엽고 사랑스러운 느낌을 원한다면
하트패턴이 제격!

그려봐요!
아래의 모양으로 자신만의 패턴을 그려보세요.

{ }

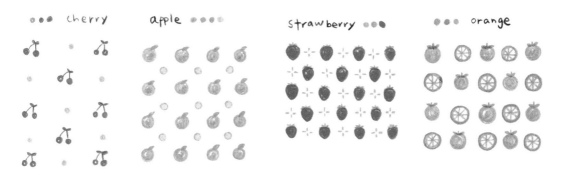

●●● cherry apple ●●●● strawberry ●●● ●●● orange

 Fruits
Pattern

tip!
과일 패턴은 깜찍한 분위기를 연출해줘요!
다양한 과일 그림을 이용해서 패턴을 완성해보세요.
과일 그림과 함께 다양한 도형을 섞어주면
더 예쁜 패턴이 된답니다.

그려봐요!
아래의 과일로 자신만의 패턴을 그려보세요.

❀ Flower ❀ pattern

#tip!
다양한 꽃 모양으로 때론 귀엽거나
때론 여성스럽게 연출해보세요.

ENGLISH LETTER

Diary

wedding ♥ Day

HAPPY TOGETHER

Good morning

Good Job!

PARIS

Chu ♥

HAPPINESS

Oh!

My Daily Life

Thank you

Boo

{E·N·G·L·I·S·H L·E·T·T·E·R}

영문 글씨들은 빈티지한 분위기의
라벨 이미지와 참 잘 어울린답니다.
예쁜 라벨 안에 글씨를 써보세요!

you ARE Special

SMILE

LOVE ♡

I miss U

good bye

97

NUMBER
LETTER

1 2 3 4 5
6 7 8 9 0

Lace Number
레이스를 달아주면
아기자기한 느낌인
숫자가 되지요.

Flower Number
숫자에 꽃 모양을 얹어 여성스러운 느낌!

1 2 3 4 5
6 7 8 9 0

1 2 3 4 5
6 7 8 9 0

Bunny Number
토끼 귀 모양을 숫자 이곳 저곳에
달아 깜찍한 숫자 완성!

1 2 3 4 5
6 7 8 9 0

Ribbon Number
간단하게 그릴 수 있는 귀여운 리본도
한 번 달아보세요.
이것 역시 깜찍하죠!

{ N·U·M·B·E·R L·E·T·T·E·R }
숫자 하나를 쓰더라도
예쁘고 세련되게
써보세요!

{ 1 2 1 }

그려봐요!
숫자 옆에 어울리는 문양을 따라 그려보세요.

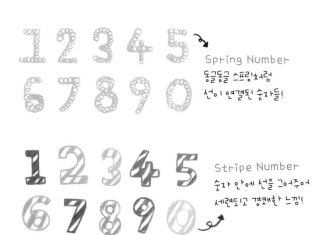

Spring Number
동글동글 스프링처럼
선이 연결된 숫자들!

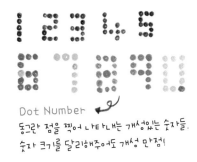

Dot Number
동그란 점을 찍어 나타내는 개성있는 숫자들.
숫자 크기를 달리해주어도 개성 만점!

Stripe Number
숫자 안에 선을 그어주어
세련되고 경쾌한 느낌!

{ ♥1♥ 2 1 }

그려봐요!
문양으로 숫자를 만들어 따라 그려보세요.

KOREAN
LETTER

축하해!

힘내요

 ♥tip!
문장과 함께 귀여운 캐릭터를 그려보는 건
어떨까요? 글씨와 함께 보는 이에게
더 깊은 뜻으로 전달될 거예요.

{ K·O·R·E·A·N L·E·T·T·E·R }

"사랑해요, 축하해요, 고마워요.
힘내요" 친구에게 이런 내 마음을
예쁜 글씨체로 전하면 어떨까요?

♥사랑해

고마워요!

수박 오렌지 바나나 리본

나무

사과

♥tip!
단어와 연상되는 그림들을
글씨와 합쳐주면 그 단어를 상징해주는
멋진 일러스트가 된답니다.

풍선

꽃

커피

아이스크림

 봄 여름 편지 케익 달님

 가을

tip!
글씨 옆에 단어와 연상되는
그림들을 살짝만 그려보세요.

 별님

겨울 ☃

 하늘

 햇님

그려봐요!
아래의 글자와 어울리는 그림으로 꾸며보세요.

예뻐 안녕?

 뽀뽀

행복해 아파 뭐해?

 좋아요.

내 반쪽 졸려...

 대박!

 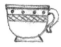 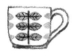 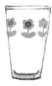 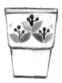

◇ pattern cup collection ◇

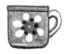 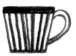 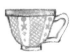 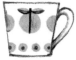 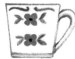

" pattern plate "

tip!
선의 강약을 잘 이용해 그리면
더 예쁜 그림으로 완성됩니다.

my favorite tea pot "

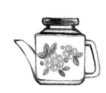 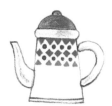

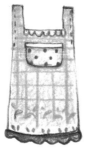
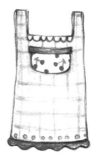

{ K · I · T · C · H · E · N }

그릇을 그릴 때는 다양한
문양들로 포인트를 줘보세요.
감각적인 그릇들이 완성된답니다.

my apron　　mom's apron

　　　　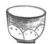　　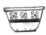

Heart　　dot　　flower　　fruit　　vivid　bowl

그려봐요!
좋아하는 패턴을 이용해서
아래의 접시와 컵 속에 문양을 넣어보세요.

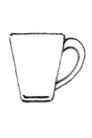　　　　

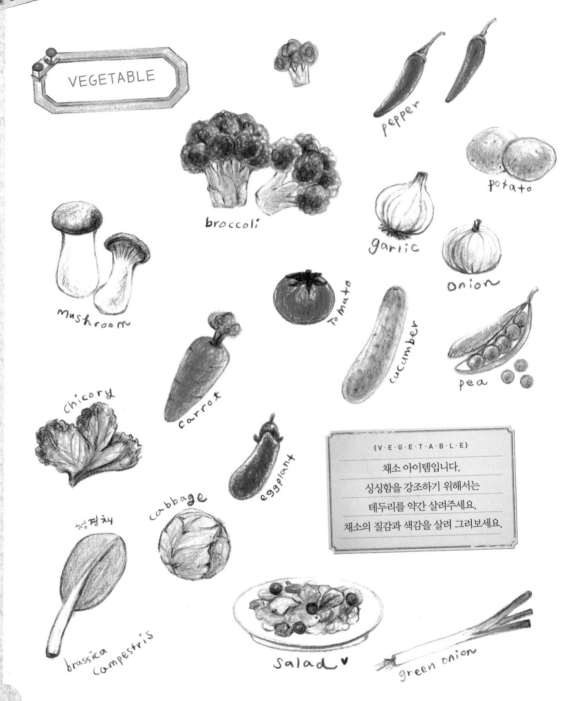

VEGETABLE

pepper

broccoli

potato

garlic

onion

mushroom

Tomato

cucumber

pea

chicory

carrot

eggplant

{ V·E·G·E·T·A·B·L·E }

채소 아이템입니다.
싱싱함을 강조하기 위해서는
테두리를 약간 살려주세요.
채소의 질감과 색감을 살려 그려보세요.

청경채

cabbage

brassica
campestris

salad ♥

green onion

FOOD

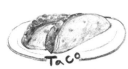
Taco
맥시코 타코 !

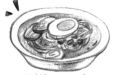
일본·라멘

인도·카레

✐ tip!
음식물이 더 돋보여야 하니 음식이 담
긴 그릇들은 색칠을 생략하거나 형태를
간단하게만 표현해주세요.

베트남·월남쌈

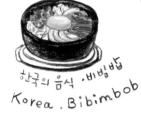
태국·똠양꿍

독일·소시지 & 맥주

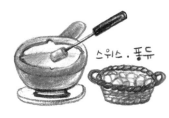
한국의 음식·비빔밥
Korea·Bibimbob

중국·딤섬

프랑스·카나페

메주 meju

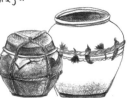
스위스·퐁듀

{ F·O·O·D }

음식 일러스트는 먹음직스럽게 그려야
제 맛. 디테일을 살려 그리는 것도 좋아요.
음식 고유의 색에 신경써서 그리다보면
군침도는 일러스트가 완성될 거예요.

✐ KOREAN FOOD
KiMChi ♥

스페인·빠에야

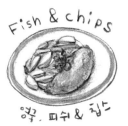
Fish & chips
영국·피쉬 & 칩스

105

PACKAGE

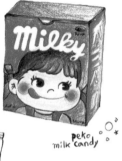

Milky

peko
milk candy

Mikeko

Jelly Bean

'' cherry candy

Pulmoll
cherry

Lay's

Balsamic Sweet Onion

potato
chips ''

Welch's

'' I like it!

Pringles
Original

Pringles
multi
grain

NEW

Kellogg's
Special
K

Loacker
CREM KAKAO

tip!

캐릭터가 귀여운 패키지라면 캐릭터
를 돋보이게! 패키지의 질감을 살리고
싶다면 질감표현을 충실히!!
통 안의 상품이나, 상품명을 돋보이게
하고 싶다면 선과 바탕색에 중심을 두
고 그려보세요.

Knott's
BERRY FARM
BITE SIZE COOKIES
STRAWBERRY

Round
NACHO
CHIPS

NET WT 16 OZ 4기

{ P·A·C·K·A·G·E }

패키지는 조금 어려워 보이지만
활용도가 높답니다. 패키지에서
따라그리기가 복잡한 부분은
과감히 생략해도 좋아요.

CAR

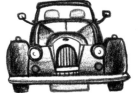

black vintage car

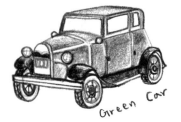

Green Car

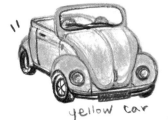

yellow car

TAXI

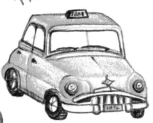

{ C·A·R }

자동차의 다양한 종류를 그려보세요.
이국적인 풍경을 표현하는 데 좋답니다.
자동차를 그릴 때는
형태를 신경써서 그려주세요.

Hot pink car

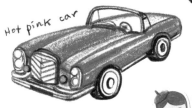

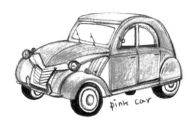

pink car

tip!
자동차를 그릴 때는 형태 잡기가
어려우니 여러 각도에서 보여지는
모습이 형태를 유의해서 그려주세요.

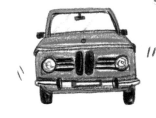

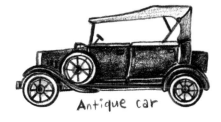

Antique car

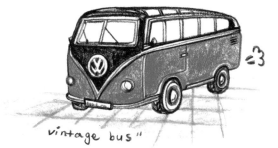

vintage bus "

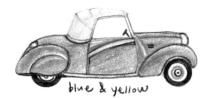

blue & yellow

CLOTH

↪ Blue clutch ♡

coverse shoes -

stripe

sunglass

clutch -

☆tip!
매일매일 입고싶어지는 완소아이템
내 옷장 속 옷들을 그려보세요.
옷의 패턴, 색감을 살려 그리면
더 멋진 일러스트가 된답니다.

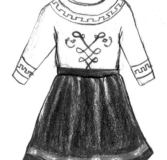

{ C·L·O·T·H }
예쁜 옷, 핸드백, 귀걸이,
선글라스. 작은 아이템은
장식처럼 꾸미기에 좋아요.

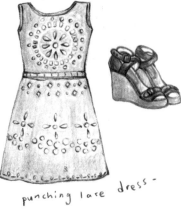

punching lace dress -

ACCESSORIES

swarovski earing "

vivid orange

channel Bag

my mom's bag

ankle boots =

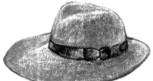

le my daily bag

Brown fedora

{A·C·C·E·S·S·O·R·I·E·S}

아기자기한 액세서리 소품! 자주 쓰는 소품들만
모아봤어요. 내 옷장, 내 방, 또는 잡지 속의 액세서리
소품들을 그려보세요. 그림그리기 연습에 도움이
될 뿐만아니라 멋진 나만의 그림이 탄생됩니다!

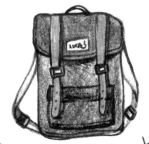

snap back

canvas bag pack

" point

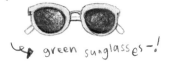

green sunglasses -!

Nike shoes

Stripe socks

109

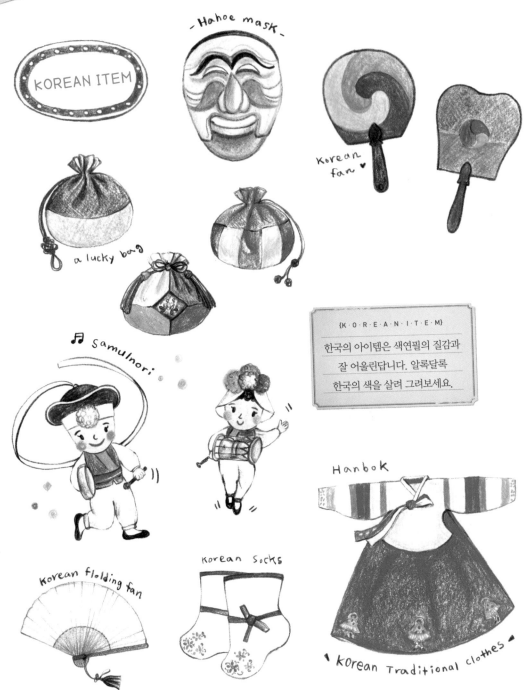

- Hahoe mask -

KOREAN ITEM

Korean fan ♥

a lucky bag

♫ Samulnori

{K·O·R·E·A·N·I·T·E·M}

한국의 아이템은 색연필의 질감과
잘 어울린답니다. 알록달록
한국의 색을 살려 그려보세요.

Hanbok

Korean flolding fan

Korean socks

► Korean Traditional clothes ◄

110

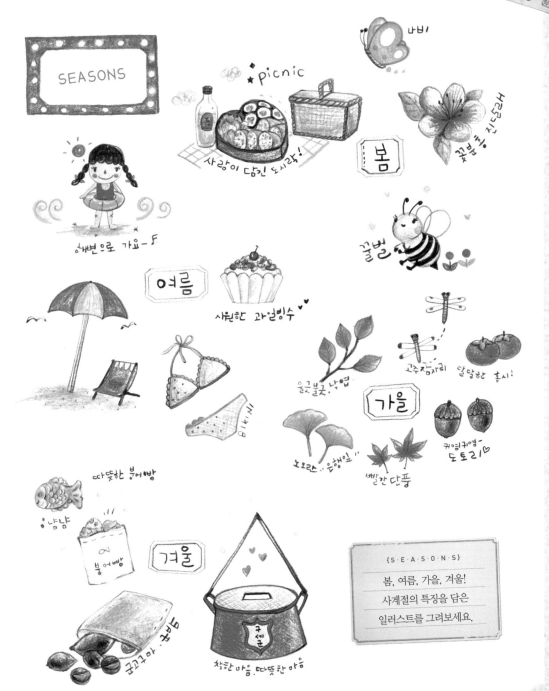

SEASONS

나비

picnic

사랑이 담긴 도시락!

꽃밭 진달래

봄

애변으로 가요~♬

꿀벌

여름

사원한 과일빙수

울긋불긋 낙엽

고추잠자리

달달한 홍시!

가을

노오란 "은행잎"

빨간 단풍

귀염귀염~ 도토리∞

따뜻한 붕어빵

냠냠

붕어빵

겨울

군고구마

착한 마음, 따뜻한 마음

{ S·E·A·S·O·N·S }

봄, 여름, 가을, 겨울!
사계절의 특징을 담은
일러스트를 그려보세요.

111

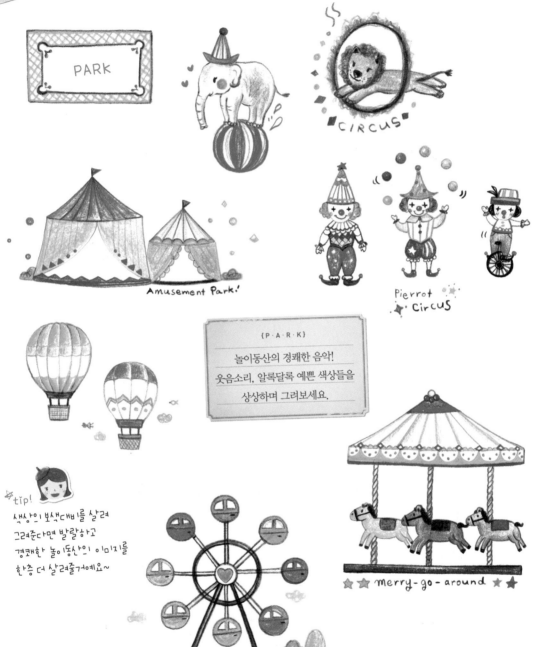

PARK

CIRCUS

Amusement Park!

Pierrot CIRCUS

{ P·A·R·K }

놀이동산의 경쾌한 음악!
웃음소리, 알록달록 예쁜 색상들을
상상하며 그려보세요.

tip!
색상이 보색대비를 살려
그려준다면 발랄하고
경쾌한 놀이동산의 이미지를
한층 더 살려줄거예요~

★ ★ merry-go-around ★ ★

112

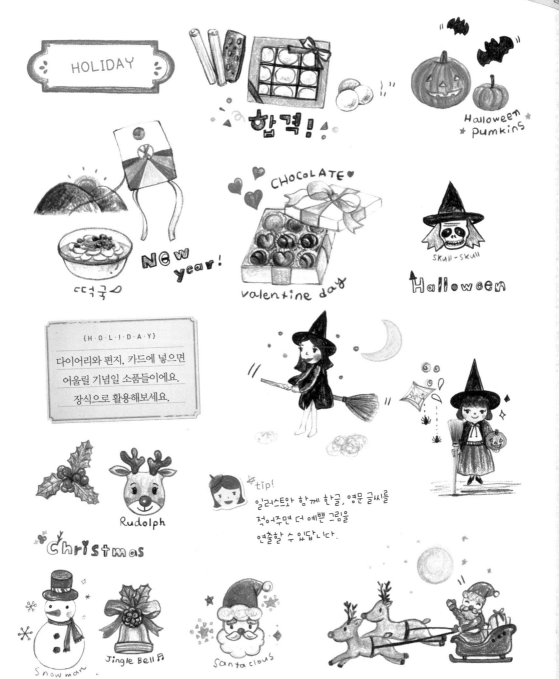

HOLIDAY

합격!

Halloween pumkins

New year!

떡국

CHOCOLATE

valentine day

Skull-skull

Halloween

{ H·O·L·I·D·A·Y }

다이어리와 편지, 카드에 넣으면
어울릴 기념일 소품들이에요.
장식으로 활용해보세요.

tip!
일러스트와 함께 한글, 영문 글씨를
적어주면 더 예쁜 그림을
연출할 수 있답니다.

Rudolph

Christmas

Snowman

Jingle Bell

Santa clous

113

CHARACTER

Under the sea

The Little Mermaid

벌거벗은 임금님◆

The Emperor's New Clothes.

{ C·H·A·R·A·C·T·E·R }

동화 속 주인공들을 그려봐요.
다양한 등장인물들로 화려한 장식을
만들 수 있어요. 동화속 줄거리를
상상하며 그려보세요.

허수아비 ″

WIZARD OF OZ

오즈의 마법사 ″

도로시♥

사자

양철 나무꾼

Ann

주근깨 빼빼마른
빨강머리앤 ♥

114

CINDERELLA

Pinokio!

마법은 12시까지。 두근두근
호박마차타고 왕자님께—♥

Don't lie!!

#tip!
캐릭터를 그릴 때는 복장에 신경써서 그리면
비슷한 얼굴이라도 캐릭터의 구분이 확실해진답니다.

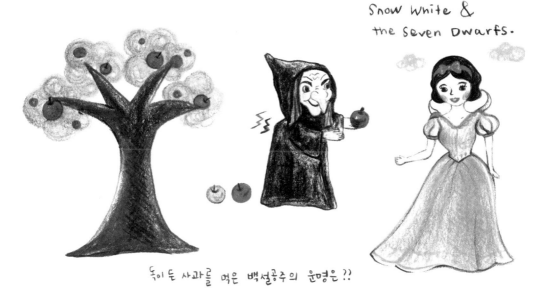

Snow white &
the seven Dwarfs.

독이 든 사과를 먹은 백설공주의 운명은 ??

 아이템 만드는 법

책에서 소개한 여러 가지 아이템 만드는 법을 알려드릴게요.
일상에 쉽게 구할 수 있는 재료들로 금방 만들 수 있어요.
색연필로 꾸며주면 근사한 나만의 아이템이 됩니다!

{ ITEM 1 나만의 티셔츠 만들기 (p.17) }

준비물: 전사지, 티셔츠, 스캐너, 가위, 다리미, 색연필

 전사지 → 전사지!

그림을 스캔 한 후
(스캔한 그림은
반전시켜 주세요)

전사지에 출력해주세요.

그림을 그려둔 종이와
전사지를 준비합니다.

 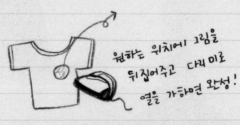

원하는 위치에 그림을
뒤집어주고 다리미로
열을 가하면 완성!

그림의 모양을 따라
가위로 오려준 뒤··

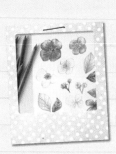
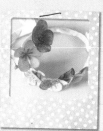

{ ITEM 2 화관 만들기 (p.17) }

준비물: 종이, 가위, 목공풀, 색연필

 → → →

종이 위에 꽃과 잎사귀를
그려줍니다.

가위로 오려주세요.

종이를 둥글게 말아
머리띠를 만들어주세요.

오려준 그림들을
머리띠 앞부분에
목공풀로 붙여 주세요.

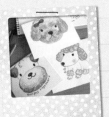

{ ITEM 3 동물카드 만들기 (p.11) }

준비물: 색지, 색연필, 가위

 → →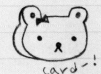

색지를 준비해주세요.

반을 접어준뒤

앞면에
그림을 그려줍니다.

card~!

그림의 모양을 따라
가위로 오려주면
카드가 완성됩니다.

{ ITEM 4 스티커 만들기 (p.16) }

준비물: 라벨지, 가위, 색연필

→

→
→

라벨지위에
그림을 그려주세요

그림오양대로
가위로 잘라줍니다.

뒷종이 부분을 떼어내고
붙이고 싶은 곳에 요리조리
붙여줍니다.

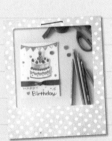
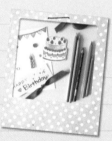

{ ITEM 5 생일카드 만들기 (p.11) }

준비물: 카드지, 리본, 색지, 단추, 스팽글,
　　　　가위, 목공풀, 색연필

→

→

카드지, 그려둔 그림, 리본,
색지, 단추, 스팽글..을 준비합니다.

카드지위에
색연필로 바탕을
꾸며주세요.

그려둔 그림을
오린 후 뒷면에
두꺼운 종이를 붙여 카드에 붙였을 때
입체감이 생기도록 해주세요.

그림을 붙이고,
단추, 스팽글
리본장식 등으로
꾸며주세요.

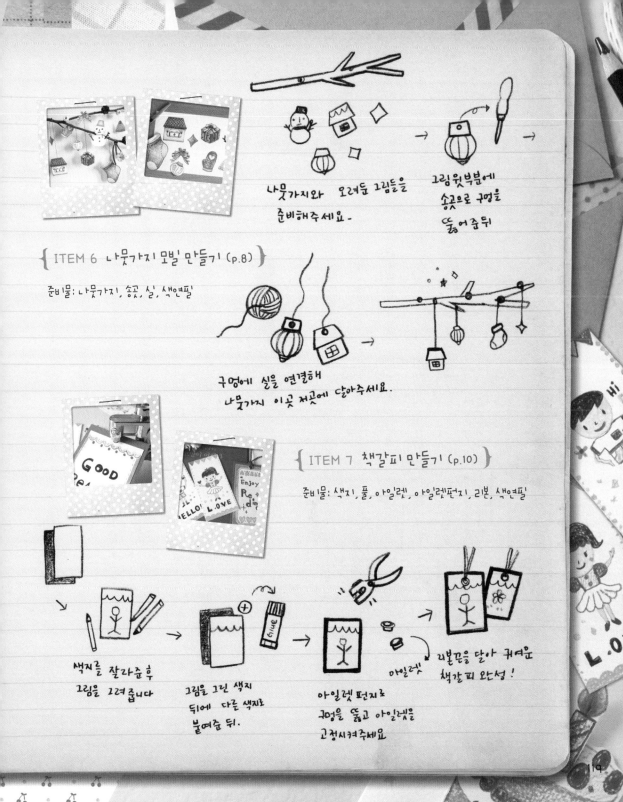

나뭇가지와 오려둔 그림들을
준비해주세요.

그림 윗부분에
송곳으로 구멍을
뚫어준 뒤

{ ITEM 6 나뭇가지 모빌 만들기 (p.8) }

준비물: 나뭇가지, 송곳, 실, 색연필

구멍에 실을 연결해
나뭇가지 이곳 저곳에 달아주세요.

{ ITEM 7 책갈피 만들기 (p.10) }

준비물: 색지, 풀, 아일렛, 아일렛펀치, 리본, 색연필

색지를 잘라준 후
그림을 그려줍니다

그림을 그린 색지
뒤에 다른 색지도
붙여준 뒤.

아일렛 펀치로
구멍을 뚫고 아일렛을
고정시켜주세요

아일렛

리본끈을 달아 귀여운
책갈피 완성!

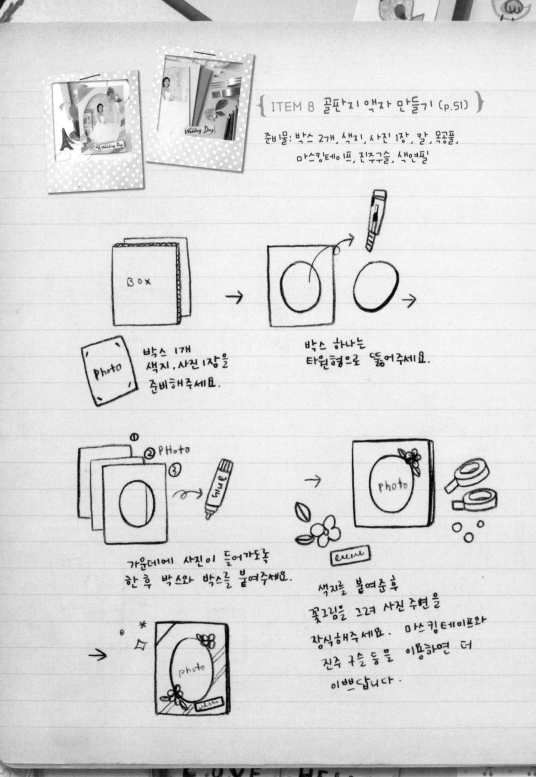

{ ITEM 8 골판지 액자 만들기 (p.51) }

준비물: 박스 2개, 색지, 사진 1장, 칼, 목공풀,
 마스킹테이프, 진주구슬, 색연필

BOX

Photo

박스 1개
색지, 사진 1장을
준비해주세요.

박스 하나는
타원형으로 뚫어주세요.

① ② PHoto ③ glue

가운데에 사진이 들어가도록
한 후 박스와 박스를 붙여주세요.

photo

eueue

색지를 붙여준후
꽃그림을 그려 사진 주변을
장식해주세요. 마스킹테이프와
진주 구슬 등을 이용하면 더
이쁘답니다.

photo

white

준비물: 색지, 펀치, 가위, 리본, 털실, 목공풀, 색연필

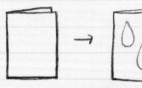

카드지 앞부분에
물방울무늬를 연하게 그려주세요.

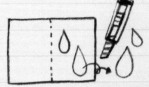

모양을 따라
칼로 잘라줍니다.

카드지를 펼쳐
패턴을 그려주세요.
잘라진 물방울 무늬를 따라
예쁜 패턴이 보일 거예요.

앞 부분에 리본, 털실로
장식을 해주세요

Color Guide

색연필의 색깔 종류도 참 다양하지요?
이 책에서 사용된 색들을 소개합니다.

Peach Light Peach Beige Yellow Ochre Sand Yellow Orange Spanish Orange

Limepeel Apple Green Parrot Green Aqua marine True Green Light Aqua Gross green

Olive Green Dark Green Light Cerulean Blue Non-Photo Blue True Blue Blue Paon Slate Grey

Copenhagen Blue Ultramarine Violet Blue Indigo Blue Lilac Violet Dark Purple

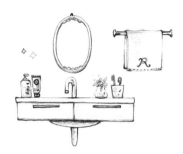

● Crimson Red ● Crimson Lake ● Magenta ● Process Red ● Pink ● Blush Pink ● Rose Deco

● Carmine Red ● Poppy Red ● Pale Vermillion ● Orange ● Rasberry ● Rouge ● Light Umber

● Burnt Ochre ● Terra Cotta ● Dark Umber ● French Grey 70% ● Vert Jade ● Sienna Brown ● Gris 50%

● Warm Grey 20% ● Warm Grey 90% ● Gris Froid 50% ● Cool Grey 70% ● Black

ⓒ 서여진 2013

1판 15쇄 발행 2019년 10월 26일
2판 1쇄 발행 2020년 4월 15일

지은이 서여진
펴낸이 신주현 이정희
마케팅 양경희
디자인 조성미
펴낸곳 미디어샘

출판등록 2009년 11월 11일 제311-2009-33호
주소 03345 서울시 은평구 통일로 856 메트로타워 1117호
대표전화 02)355-3922 | 팩스 02)6499-3922
전자우편 mdsam@mdsam.net

ISBN 978-89-6857-147-3 13650

www.mdsam.net

예쁘게 오려서
소중한 사람들에게
편지를 써보세요.

예쁘게 오려서
소중한 사람들에게
편지를 써보세요.

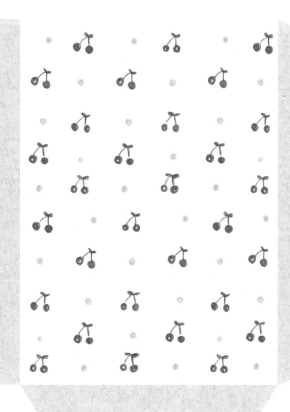

예쁘게 오려서
소중한 사람들에게
편지를 써보세요.